非遗保护与通道侗族芦笙研究

朱咏北 著

非物质文化遗产研究与保护丛书

FEIWUZHI WENHUA YICHAN YANJIU YU BAOHU CONGSHU

苏州大学出版社
Soochow University Press

图书在版编目(CIP)数据

非遗保护与通道侗族芦笙研究 / 朱咏北著. —苏州：苏州大学出版社,2015.12
（非物质文化遗产研究与保护丛书）
ISBN 978-7-5672-1654-9

Ⅰ. ①非… Ⅱ. ①朱… Ⅲ. ①侗族－芦笙－文化－研究 Ⅳ. ①J632.129

中国版本图书馆 CIP 数据核字(2015)第 313941 号

非遗保护与通道侗族芦笙研究
朱咏北　著

责任编辑　薛华强

苏州大学出版社出版发行
（地址：苏州市十梓街1号　邮编：215006）
苏州工业园区美柯乐制版印务有限责任公司印装
（地址：苏州工业园区娄葑镇东兴路7-1号　邮编：215021）

开本 700 mm×1 000 mm　1/16　印张 11.75　字数 175 千
2015 年 12 月第 1 版　2015 年 12 月第 1 次印刷
ISBN 978-7-5672-1654-9　　定价：35.00 元

苏州大学版图书若有印装错误，本社负责调换
苏州大学出版社营销部　电话：0512-65225020
苏州大学出版社网址　http://www.sudapress.com

序 言

　　当今时代,对于一个民族、地区,乃至一个国家综合实力的评估,不仅要评估其政治、经济、科技等"硬实力",还要综合考察其物质文化、非物质文化等"文化软实力"。作为一个民族、一个国家文化"活化石"的印记,作为一个地区历史发展的"活态"见证,非物质文化遗产是构成"文化软实力"不可或缺的重要方面。所谓"非物质文化遗产",就是包括口头传统、传统表演艺术、民俗活动和礼仪与节庆、有关自然界和宇宙的民间传统知识与实践、传统手工艺技能等以及与上述传统文化表现形式相关的文化空间。它们既是我们国家的宝贵财富,也是全人类共同的精神家园。

　　湖南地处我国大陆中部、长江中游,这里是楚湘文化的发源地,历史悠久、人杰地灵、钟灵毓秀、物华天宝;这里创造了光辉灿烂的历史文化,既有蔚为壮观的物质文化遗产,也有博大精深的非物质文化遗产。湖南非物质文化遗产源远流长、形式丰富,目前入选国家级、省级项目达320多项。它们是湖南各族人民引以为荣的精神财富,彰显了湖湘文化的道德传统和精神内涵,灿若星河、光照寰宇。我们有责任和义务去保护、传承、发展好这些非物质文化遗产,这不仅是人类文化自觉的必然要求,是我们必须担当的历史使命,更是实现伟大复兴的"中国梦"的文化根基。

　　湖南师范大学非物质文化遗产保护与开发中心成立后,与湖南师范大学音乐学院部分从事传统音乐、舞蹈、戏曲、曲艺表演艺术研究的教师合作,在他们各自研究的基础上,将目光投向湖南省传统音乐表演艺术的

非遗类项目研究。这些研究成果的出版将展现湖南非物质文化遗产的独特魅力,同时,这是努力践行保护使命的见证,功在当代、利在千秋。旨在将我们祖辈流传下来的传统音乐文化守望好;将代表湖南传统文化的音乐品种发展好、保护好;将寄托着湖南广大人民群众喜怒哀乐的音乐文化传播好。

虽然,自我国非物质文化遗产保护工作开展以来,"保护为主、抢救第一、合理利用、传承发展"的方针得到了推广,中国非遗保护工作逐步规范化,湖南非遗保护走向常态化;但是,随着城市化的快速到来和网络媒体的高速发展,加之年轻一代的审美趣味和审美诉求改弦更辙,使民间流传了几百年的传统文化样式受到了强烈的冲击。"非遗"保护中仍存在着诸如重申报、轻保护,重数量、轻质量,重利益、轻投入,重成绩、轻管理等问题。

非物质文化遗产作为既定的形态存在,不是孤立的;就其内部结构来说,它是混生性的;就其表现方式来看,它与多种文化表征又是共生的。湖南传统音乐表演类项目是具体的存在,是混生性结构,又有共同的特点。我们不可能用一般的、抽象的原则去对待完全不同质的、具体的对象。从湖南传统音乐表演类项目保护现状来说,不能就保护谈保护,更不能就开发谈开发,还不能将保护与开发由同一主体完成和评价,而必须将保护与开发变成一种第三者的话语主体,这样才能得到有效保护。对此,我们提出以下对策:首先,政府部门要积极响应、行动起来,投入人力、物力,建立抢救保护组织,制定抢救保护措施,有效推动"非遗"保护工作的顺利进行;其次,建立"非遗"保护评估监督机制,以有效整合各类信息,实现资源共享;第三,建立政府与民间公益性投入"非遗"保护机制,有的放矢地进行保护;第四,建立湖南传统音乐博物馆和保护区,作为一份历史见证和文化传播的载体被越来越多的人所欣赏和熟知。

概而言之,对于非物质文化的发展、传承进行研究,需要集结多方面的社会力量才能做到,并非一人和几个人所能及。同样一种非物质文化遗产的传承所依赖的是一片可以孕育它的土地和一群懂得欣赏并懂得如

何去保护它的人。弗兰西斯·培根在《伟大的复兴》一书序言中"希望人们不要把它看作一种意见,而要看作是一项事业,并相信我们在这里所做的不是为某一宗派或理论奠定基础,而是为人类的福祉和尊严……"我满怀真挚的情感,将这段话献给该丛书的读者。正如朱熹《观书有感》诗所说"问渠那得清如许,为有源头活水来",愿该丛书成为湖南师范大学非遗研究与开发事业的活水源头。我们将与社会各界一道携手,为保护、传承、发展好湖南非物质文化遗产,为推动湖南文化的繁荣发展、续写中华文化绚丽篇章做出贡献!

2014 年 12 月

目 录

绪 论 ··· (001)

第一章 通道的自然生态与文史背景 ····························· (004)
第一节 通道的自然生态 ······································· (004)
第二节 通道的文史背景 ······································· (010)

第二章 通道芦笙的渊源与变迁发展 ····························· (029)
第一节 芦笙的历史渊源 ······································· (029)
第二节 芦笙的变迁发展 ······································· (038)

第三章 通道芦笙的本体与表演特色 ····························· (049)
第一节 芦笙的本体特征 ······································· (049)
第二节 芦笙的表演特色 ······································· (055)

第四章 通道芦笙传承人与传承曲目 ····························· (062)
第一节 芦笙传承人 ··· (062)
第二节 芦笙传承曲目 ··· (081)

第五章 通道芦笙的文化内涵与价值追问 ························ (101)
第一节 芦笙的文化内涵 ······································· (101)
第二节 芦笙的价值追问 ······································· (106)

第六章 通道侗族芦笙与其他民族芦笙的比较研究 ············ (111)
第一节 各民族芦笙概览 ······································· (111)

第二节　相关视阈的比较 …………………………（132）
第七章　通道芦笙的生态现状与发展策略 …………（143）
　　第一节　芦笙的生态现状 …………………………（144）
　　第二节　芦笙的发展策略 …………………………（154）
结　语 ……………………………………………………（163）
参考文献 …………………………………………………（166）
后　记 ……………………………………………………（179）

绪 论

"通道"是湖南省通道侗族自治县的简称,位于湖南省西南边陲怀化市最南端,湘、桂、黔三省交界处。通道历史悠久,据通道"大荒遗址"考证,早在新石器时期就有先民在此繁衍生息。通道生态环境优美,历史遗存丰富,全县森林覆盖率达74.56%,境内有国家自然遗产和4A级旅游景区,还有许多富有民族特色的建筑。通道民族风情浓郁,民风淳朴。侗族语言、歌舞、服饰等多姿多彩的民间习俗保存完整,独具特色。通道民族民间歌舞文化极其丰富,素有"歌舞之乡"、"侗戏之乡"、"芦笙之乡"等称誉。2008年6月14日,通道侗族自治县申报的芦笙音乐经国务院批准列入"第二批国家级非物质文化遗产名录"。

侗族芦笙,是侗族民间广为流传的一种单簧吹管乐器。侗语称芦笙为"干"(gaeml)、"更"(geml)或"金"(jeml)。侗族芦笙的出现,最晚也在宋代,因为在宋代的史书中就有对芦笙的记载。每年秋后,侗族便以吹奏芦笙来庆祝当年的风调雨顺、五谷丰登。适逢双年,村村寨寨制作芦笙。做成之后,青壮年们每天劳动之余都集中在鼓楼里吹。晚上,还组织到附近村寨进行友谊比赛。年节期间,侗族男女老少身着节日盛装,踏着舞步,举行规模盛大的"芦笙踩堂"活动。侗族人民视芦笙活动为团结、友好和力量的体现,象征着太平盛世、国泰民安,是他们精神生活中必不可少的内容,也体现了侗族古朴的文化艺术。

侗族芦笙形制多样,音色明亮、浑厚,富有浓郁的地方特色,民间常用于芦笙舞伴奏和芦笙乐队合奏。经过数代人的改革,芦笙已应用在民族

乐队中，可独奏、重奏或合奏，有着丰富的艺术表现力。侗族芦笙是侗族人民举行各种集会、祭祖、祭祀"萨"神、"行歌坐夜"、"开款"、"讲款"、"聚款"及文娱活动的主要乐器，因此形成了具有独特风格和形式的侗族芦笙文化。芦笙比赛俗称"哈更"或"丁伦"，是一项群众性的民间活动，比赛的结果关系到全村人的荣誉，所以自然成了大家共同关心的大事。比赛时，全村人争相观看，妇女儿童为本村的芦笙队呐喊助威，大部分老年人当参谋顾问，个别权威老者还被公推为裁判，到高山上去评议。

 侗族芦笙是侗族最盛行、最受喜爱的民间传统器乐之一，可分为有共鸣筒和无共鸣筒两大类。侗族芦笙有八音、六音和三音三种，以三音芦笙为主，现在已发展到多音芦笙。三音芦笙由六根长短不一的芦笙竹分成两列，三根为一列，分别插入木制的且刨成空洞的"丝瓜"形木盒里制成，这木盒叫"巴轮"。巴轮是将六到七个簧片编制的圈圈扎紧，在安有簧片的竹管顶端，套上用竹筒制成的共鸣筒。

 侗族芦笙音量大而清晰，乐曲节奏明快动听。一个芦笙队由数十把芦笙组成，高、中、低音齐备，声调十分和谐。例如，一支 30 把芦笙组成的芦笙队，编配比例一般是最高音芦笙（六音或八音）1 把，小芦笙（次高音）6 把，中音芦笙 18 把，大芦笙（低音芦笙）4 把，特大芦笙（最低音）1 把，地筒（单低音）1~2 把。侗族芦笙曲调很多，大致分为信号调（礼节性的，如集合调、出发调、到来调、过路调等）、表演调（伴舞蹈表演）和比赛调三大类。

 侗族芦笙文化渗透在侗族人民的生产生活、历史文化及宗教信仰等领域，体现了侗族人民的生活态度、民族性格、文化面貌、心理素质及伦理道德，是侗族文化的象征。在通道自治县侗族几千年的历史发展进程中，侗族人民对芦笙始终不离不弃。作为侗族传统音乐文化中的核心乐器之一，芦笙在侗族音乐实践的历史长河中，蕴积了丰富的文化内涵，形成了独特的芦笙音乐，其价值和影响已经远远超出它作为普通乐器所具有的吹奏功能。伴随芦笙所出现的芦笙词、芦笙舞、芦笙祭祀、芦笙传说故事等，孕育并形成了侗族文化最博大精深的组成部分——芦笙音乐文化。

芦笙音乐文化承载着侗族重大的历史文化信息和原始记忆,有着丰富的文化内涵,被誉为侗族文化的象征。

由此可见,侗族芦笙并不是一种纯粹的、独立的艺术形式,它不仅与广大民众的生产实践有着"剪不断理还乱"的瓜葛,而且还与当地的宗教信仰、生活习性密切关联,彰显着整体的音乐认知观、人生世界观,在世代传承中依托于劳动、宗教祭祀、婚丧嫁娶等活动而存在,并且是具有广泛的社会学意义的价值体系。

侗族人民对芦笙文化这种集器乐、舞蹈、运动和社交于一体的大型民俗表演的喜爱是与生俱来的。在通道,家家户户以拥有芦笙、会吹芦笙为荣,大到一个乡、一个村,小到一个组、一个群,都以组建招之即来的芦笙队为团结和名望的象征,男女老少都以芦笙队规模大、服饰精、演技高为一种至高荣耀。2008年,通道县及坪坦乡被文化部命名为"中国民间文化艺术之乡——芦笙之乡",这一荣誉的获得,极大地推动了全县芦笙队的发展和民间芦笙艺术的进步。同时,在全县各级党委、政府的引导扶持下,芦笙艺术在通道脚踏实地地走向了繁荣,成为侗乡文化盛宴上的一道佳肴。

然而,随着数字传媒技术的快速发展,人们的价值取向、审美追求、文化观念等都发生了转变,致使民间流传了几百年的芦笙音乐、芦笙文化面临着消亡的危险。这正在消失的不是一种速食文化,传统文化遗存的背后,隐藏着我们理解和感应世界方式的变迁。在现代化城市不断发展的过程中,我们应清醒地意识到,任何更新太快、丧失边界的事物都是可怕的,它对本土文化带来了冲击,使其有着失去本位的危险。

鉴于上述思考,我们拟将侗族芦笙置于历史、文化与社会的整体环境中,取非物质文化遗产保护的视角,从通道侗族芦笙的活态存在入手,运用文献法、调查法、访问法、观察法、声像结合法、逻辑法等方法,对其进行挖掘、整理、开发和承传;本着全面、真实、科学地反映民族民间艺术的态度,对通道侗族芦笙的历史渊源、发展脉络、演出形式、旋律特点、唱腔特点、班社艺人、演出曲目、抢救现状以及发展保护等方面进行全面深入的调查研究。

第一章 通道的自然生态与文史背景

通道侗族自治县位于湖南的西南边境,与广西、贵州交界,是通往祖国大西南的重要通道。境内地形多样,风光秀丽,物产丰富,人文荟萃,俨如一个风光旖旎、文化底蕴深厚的世外桃源,是人们向往的旅游胜地。

第一节 通道的自然生态

一、地理位置

《湖南通志》[①]载:"通道"意即通往黔、桂两省之大道。通道是今通道侗族自治县的简称,位于湘、黔、桂三省六县交界地带,地处湖南西南部怀化市南端,东邻邵阳的绥宁、城步,西连贵州黎平县,北靠靖州,南接广西的龙胜、三江,是通往祖国大西南的交通要道。通道的地理坐标是东经109°25′30″~110°1′5″,北纬25°52′~26°26′,今辖地总面积约为2 239平方公里。历史上,通道侗族自治县辖境属楚越分界的走廊地带,素有"南楚极地"、"百越襟喉"等称谓。通道侗族自治县是湖南最早成立的以侗族为主体,侗、汉、苗、瑶等多民族和睦共处的自治县。

① [清]曾国荃、郭嵩焘等纂,卞宝弟、李瀚章等修.湖南通志[M].上海:上海古籍出版社,1990:3.

第一章 通道的自然生态与文史背景

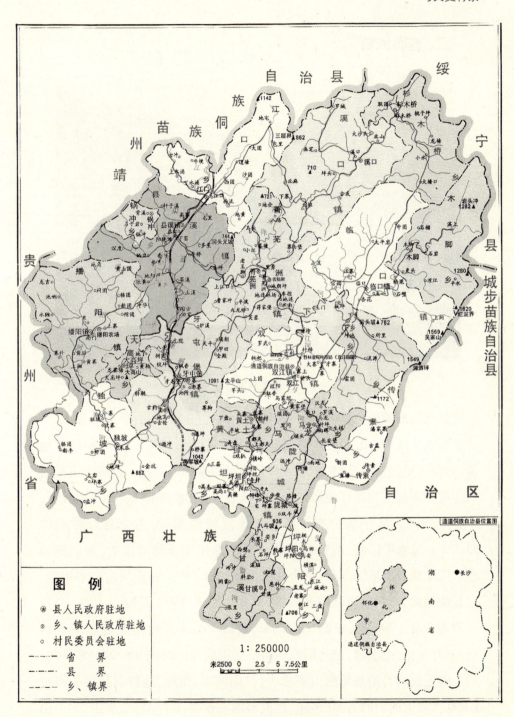

通道侗族自治县地理位置图

二、地质地貌

通道林地

从地形地貌的角度看,通道侗族自治县是一个"九山半水半分田,半分水面加庄园"的山区县。该县坐落于云贵高原与南岭西端的过渡地带,西南有贵州苗岭余脉,东北方位是雪峰山余脉延伸地。以境内南部的八斗坡作为长江与珠江流域的分水岭来看,分水岭的东、南、西三面较高,中、北部略低,呈带状分布。属于长江流域的部分,占全县总面积的93.8%。分水岭以南,地势起伏较大且由北向南下降坡度大,呈山地地貌。属于珠江流域的部分,占全县总面积的6.2%。通道境内山多田少,以丘陵地貌为主,多为红壤和黄壤,其中山地占78%,丘陵占15%,海拔一般为300~700米,最高1 620米,最低168米。境内土地总面积约333.8万亩,除去水域、交通用地和居住区用地外,实有土地324.15万亩。

通道侗族自治县境内山多水少,群山崎岖、蜿蜒,地势起伏大。海拔1 000米以上的山峰有80多座,西南部的三省坡、将军坡、大高山、太平山及北部的青云山,海拔均在1 000米以上。

青云山

从地质的角度说,通道地质构造十分复杂,褶皱交错重叠,断裂纵横,地层出露广泛,根据地质构造主要形成时期可将其划分为褶皱形成的向斜、背斜及一系列复式背向斜构造和遍布全县的断裂带两个地质构造。褶皱形成的向斜、背斜及一系列复式背向斜构造单元,由紫红色砂岩形成独特的"丹霞"地貌。基岩破碎常在断裂带的断层处形成深沟溪谷,在群山之间呈条状分布。这是县境区域构造的基本构架,也奠定了现代地貌景观的基础。山地面积占全县土地总面积的 77.67%,海拔大多在 400～800 米左右。最高峰是海拔 1 620 米的烂泥界,在县城东部,与城步苗族自治县交界;最低点为分水岭以南坪阳乡新江河口,海拔仅 168 米。主要山脉走向与区域构造方向呈东北—西南方向延展,沟谷纵横,山势陡峻,山岳常残留多级剥夷面,呈现层峦叠嶂的特色。境内中部和西北处地势较低矮,多为 300～500 米之间的低山丘陵谷地。八斗坡以南地势陡峭,山高谷深;东部地势较高,海拔在 800 米以上,烂泥界至传素山一线,被誉为"天然屏障"。

通道县由于地质构造运动和外力因素作用的影响及存在岩性差异的各水流域,使各河谷地貌不一,沟谷交错,水网密布。境内地貌形态复杂多样,山丘、岗地、平地都有分布,还有形态多样的丹霞岩溶地貌。丹霞地貌主要分布在县城双江镇至临口太平岩一带,按一定空间地域相对集中呈现,形态各异,有楔形地貌、块形地貌、线形地貌、柱形地貌等。各种形

态的丹霞地貌相互之间结合有序,时而密中带疏,时而疏中带密。这种完美独特的地形面貌,有着很高的观赏美学价值和科学研究价值,也有很好的旅游开发价值。岭谷地形与盆山地形相互交错依存,地形呈现出水平方向的起伏和垂直方向的梯度层次。

玉玺峰丹霞地貌

三、气候条件

通道侗族自治县地处亚热带季风湿润性气候区,受季风影响较大,境内雨水充沛,气候温和,属典型的亚热带季风湿润性气候,四季分明,但夏少酷暑,冬少严寒。年平均气温16℃~17℃之间,年均变幅在15.8℃~17℃之间。据气象部门的统计,境内高温一般出现在夏季,约37℃,低温出现在冬月,为5℃~8℃。境内四季时段分配为:3月23日至6月11日为春季,为期81天;6月12日至9月12日为夏季,为期93天;9月13日至11月18日为秋季,为期67天;11月19日至3月22日为冬季,为期124天。

通道侗族自治县境内年平均降水约为1 480ml,雨季集中在四至八月,降水量月均超过150ml,约占全年总降水量的66%。同时,境内光照充足,年均日照时数1 400小时左右。

四、资源综揽

通道侗族自治县境内得天独厚的自然资源、蕴藏丰富的物产资源为其社会经济建设和发展提供了良好的基础与条件。

境内拥有草地面积约160万亩,牧草资源丰富,可食性天然牧草18科147种,为当地畜牧业的发展奠定了基础。境内溪河纵横,以境内八斗坡为分水岭,南部的平等河、普头河、恩科河、里溪河、洞雷河等属珠江水系;北部的通道河、洪州河、双江河、洋须河、传寨河、牙屯堡河、四乡河等属长江水系。河流流域面积约2 238平方千米,水量较为丰富,水流含沙量少,水质较好。河流径流量为36.11亿立方米,水能蕴藏量约11万千瓦。

双江河

充足的水资源、温暖的气候,适宜于动植物的生长。境内森林资源丰富,是湖南省重点林区之一,号称"天然王国"。林地面积约176万亩,森林覆盖率高达78%,并且林木种类繁多。据相关部门的统计,境内生长的"古老、稀有、珍贵树种就有22科、36种"[1]。有中外罕见的珙桐(鸽子树),有杜仲、银杏、香果树、白豆杉等国家二级保护树种,有喜树、猕猴桃、三尖

[1] 《通道侗族自治县概况》修订本编写组(编).通道侗族自治县概况[M].北京:民族出版社,2008:06.

杉、山苍子等珍贵药用树种等。

境内茂盛的森林里,生活着种类繁多的野生动植物。从植物的角度看,境内生长着各类藤本植物、中药材以及名贵山珍,如天麻、七叶一枝花、三七、还阳草、大血藤等名贵中药材;樱花、楸树花、丹桂、白兰、杜鹃、山茶等名贵观赏花卉;香菇、木耳、黄花、党参、当归等山珍;板栗、桐油、茶油、杨梅、黄麻、草烟等土特产。这里也是动物的乐园。在1983年林业区划中,普查队员统计到境内共有野生动物百余种,有国家级保护动物,如华南虎、金钱豹、猕猴、穿山甲、华南兔、金鸡等四十多种;有野牛、岩羊、鹿、白头翁、蛇鸟、画眉、啄木鸟、猫头鹰、猴面鹰、黄鹂、燕子等省级保护动物二十多种。

华南虎

通道侗族自治县不仅地上郁郁葱葱,地下也蕴藏着丰富的资源。已经探明的矿藏有十种,如坪坦、烂阳、长坪、龙塘等地的铁矿,马龙的铜矿,坪阳的锰矿,木瓜、独坡、金坑、溪河等地的金矿,独坡、搏阳一带的锑矿和铅锌矿等,都具有较大的开发价值。

第二节 通道的文史背景

一、区划变迁

关于"通道"名称的来源,有两种说法。一是宋崇宁元年官史王祖到民间查寻,路过广西时,抚定"侗乡"九百零七峒,结丁六万四千,开通道

路一千二百里,"自以为汉唐以来所不臣地,皆入版图"。从此沟通了湘、桂、黔毗邻地带,因此改罗蒙为通道,并沿用至今。二是在宋代以前,靖州到广西之间没有相通的道路,于是宋知诚周士隆派人考察熟悉去广西的道路地势,从南三十里至佛子坡都划为广西之地,故得通道之名。

通道历史悠久、源远流长。据该县下乡古文化"大荒遗址"出土文物考证,早在六七千年前的新石器时代就有早期先民在此活动的印记。在漫长的人类社会进程中,随着历代封建王朝对西南边陲的开发,这里的战略地位日渐突出。唐、虞、夏、商、周属荆州西南隅要服之地;春秋、战国、秦时属黔中部;西汉为潭城县地;三国、东晋、宋、齐、梁、陈十六国属黔阳县地;梁至隋为龙标县地;唐武德元年(公元618年)为郎溪县地,贞观九年(公元635年)置恭水县,属郎州,十四年更恭水县为罗蒙县,十六年更罗蒙为遵义,属播州;五代后属诚州属地,县名无考;宋崇宁二年(公元1103年)置罗蒙县(县城设今县溪镇),改诚州为靖州,领县有三个,即首永平,次会同,再次通道,通道县名始于此,沿用至今;元、明两朝通道县均属靖州,明洪武十年(公元1377年),曾废县列入靖州,洪武十三年(公元1380年)复置通道县至今,迄今已有1300多年的历史。

1949年10月20日,通道侗族自治县和平解放;1950年,通道属会同专区,专员公署驻洪江;1952年9月,建立芷江专区,撤销会同专区,专员公署驻芷江,通道属芷江专区;同年11月芷江专区更改为黔阳专区,专员公署移驻安江,通道属黔阳专区;1954年5月,通道侗族自治县成立。

1981年6月,黔阳专区改称怀化地区,行署驻怀化,通道属怀化地区至今。

从宋崇宁二年起到公元1957年秋,历代县府均设在溪镇;1958年冬,县府迁到双江镇;1959年靖县和通道两县合并,县府迁回溪镇,县名为侗族自治县;1961年春,靖县、通道分设,县府都迁入双江镇至今。

现今,县境下辖8个镇、13个乡、252个村(居)委会、1663个村民小组。

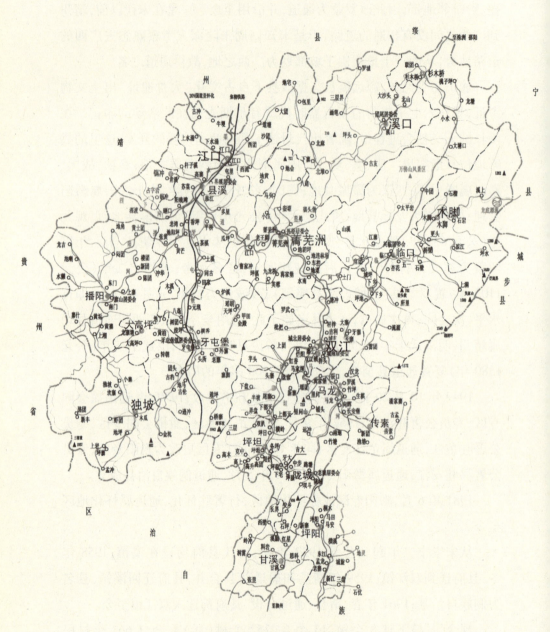

通道侗族自治县行政村寨图

二、民族人口

侗族的名称,最早以"仡伶"见于宋代文献。明、清两代曾出现"峒蛮"、"峒苗"、"峒人"、"洞家"等称谓。新中国成立后统称侗族,民间称"侗家"。侗族使用侗语,属汉藏语系,分南、北部两个方言。原无文字,沿用汉文。直到1958年8月政府设立了拉丁字母形式的侗文方案,才标志着侗族有了自己的文字。现在大部分通用汉文。

侗族经过原始社会发展阶段,于唐代由原始社会直接向封建社会过渡,也有的人认为经过奴隶社会发展阶段。秦、汉时期,在今广东、广西一带聚居着许多部落,被统称为"骆越"。魏晋以后,这些部落又被泛称为"僚"。明代邝露所著的《赤雅》①中说,侗族属于"僚"的一

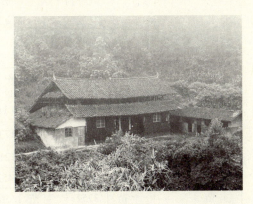

侗族民居

部分。现在侗族的分布和属于"百越"系统的壮、水、毛南等民族的住地相邻,语言同属壮侗语族,风俗习惯也有很多相似之处。② 侗族可能是由"骆越"的一支发展而成的。从唐至清,中央王朝在侗族地区建立羁縻州、土司制度,社会处在早期封建社会。清初实施"改土归流",对侗族人民进行直接统治,土地日益集中,进入封建地主经济发展阶段。每个氏族或村寨皆由"长老"或"乡老"主持事务,维护社会秩序。

侗族主要分布在贵州省、湖南省及广西壮族自治区交汇处。湖南省内的侗族主要分布在湘西境内的通道、靖州、新晃、芷江等地区,湘西境内的侗族

① 是明代广西民族历史地理著作,成书于崇祯年间(1628—1644)。分三卷197条,卷一记载土司及各部落的制度、宗教信仰和民族风情;卷二记载山川、名胜;卷三记载物产。其作者邝露是广东南海人。
② 罗姝.通道侗族传统建筑与环境的研究[D].湖南师范大学,2009.

分成"南侗"与"北侗"两个分支。民居聚落区地处湘西地区偏南的通道、靖州的侗族被称作"南侗",南侗村寨与贵州、广西的侗族民居风格较相近,是最为传统经典的侗族风格,其中又以通道县的侗族聚落最密集典型;聚落区地处湘西地区偏北的,其中以新晃侗族自治县的侗族民居聚落为代表的侗族被称作"北侗"。1954年5月7日建立湖南通道侗族自治县。民族区域自治政策的贯彻和实施,实现了侗族人民当家做主的愿望,也充分保存和保留了侗族的文化与生产生活方式,民居聚落与建筑传统文化也相应传承而来。①

通道县一至五次人口普查分民族人口统计表

单位:人

第一次 1953年 6月30日		第二次 1964年 6月30日		第三次 1982年 6月30日		第四次 1990年 6月30日		第五次 2000年 10月31日	
总人口	83029	总人口	114657	总人口	173907	总人口	204232	总人口	216900
其中	侗	其中	侗 79845	其中	侗 121163	其中	侗 146936	其中	侗 164757
	汉		汉 26798		汉 45263		汉 40221		汉 31450
	苗		苗 3252		苗 5618		苗 15135		苗 18480
	瑶		瑶 840		瑶 1249		瑶 1679		瑶 1779
	壮		壮 55		壮 62		壮 114		其他 434
	回		回 7		回 15		回 15		
	蒙		蒙 1		蒙 4		蒙 5		
	彝		彝 1		彝 4		彝 40		
	满		满 1		满 6		满 26		
	布依		布依 1		布依 1		布依 1		
	水		水 0		水 2		水		
	土家		土家 5		土家 6		土家 23		
	黎		黎 35		黎 14		黎 31		
	本地		本地 3812		本地 0		本地 0		
	未识别		未识别 5		未识别 0		未识别 0		
							仫佬 6		

① 罗姝.通道侗族传统建筑与环境的研究[D].湖南师范大学,2009.

通道侗族自治县于1954年经国务院批准成立,是全国最早的侗族自治县之一。位于湖南省怀化市南端,为湘、桂、黔三省(区)交界之地。现今境内居住有侗族、汉族、苗族、回族、藏族、壮族、维吾尔族、彝族、布依族、瑶族、朝鲜族、满族、白族、纳西族、土家族、傣族、黎族、畲族、高山族、水族、仡佬族、锡伯族、阿昌族、羌族以及京族等。总人口23万人。其中,少数民族人口18.4万,占总人口的81.4%;侗族人口17.6万,占总人口的78.3%。

湖南通道侗族自治县人口分布的特点是:按地域分布,南部密集,北部稀少;按民族成分分布,南部是侗族,北部侗汉杂居。苗族聚居于西、北部高山或半山腰,瑶族集居东部高山上,其他民族主要分布在县城。

三、民族艺术

几千年的历史长河中,勤劳、智慧、勇敢的侗族人民在通道特有的自然生态环境中繁衍生息,创造了绚烂多姿、异彩纷呈的侗族文化。通道是以侗族聚居为主的少数民族地区,有灿烂的侗族文化遗产和古雅淳朴的民情风俗。侗族人民独具特色的建筑、织绣、服饰等,在祖国文化艺术的宝库中,璀璨夺目。

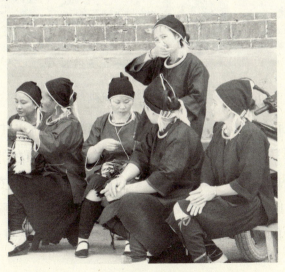

侗族普通服饰

通道侗族自治县以独特的区位优势,历史上一直是侗族居住的中心腹地,至今仍保留着原汁原味的侗族文化遗产和古雅淳朴的民俗风情,处处洋溢着浓郁、古朴、迷人的魅力。

湖南省通道侗族自治县素有"青山绿水白云间,丹霞美景醉神仙"的美誉,凡是去过的人,无不有"天下侗乡通道美,人间仙境何须寻"的感叹。通道县旅游资源丰富,特别是原生态侗民族文化、侗族传统建筑与环境分布、自然生态风光和古朴人文景观,这几种文化既具有各自的特色,又相互交融,在民族服饰、民族节日、饮食习俗、建筑艺术、民族歌舞戏曲等方面,形成了独特的侗族文化。

通道皇都侗族文化村(鼓楼仙子 摄)

服饰方面,侗民族的服饰绚丽多姿。通道侗族服饰以其款式多样、工艺精巧、纹样精美而著称于世,男女喜穿青、蓝、紫、白色的布衣衫。据《通道县志》[①]载:侗族服饰"衣袖带红色,衣摆似扇形","衣服花纹像松鼠,裙子花纹似松菌","身穿花间衣,头捆白帕子"。这种服饰均由侗布(棉麻纺织染色而成)制成,冬暖夏凉,透气吸汗,便于从事山地劳动,经

① 湖南省通道侗族自治县县志编纂委员会.通道县志[M].北京民族出版社,1999:10.

济实用,富有朴素之美。这就是侗族的普通服装。此外,侗族服装还有节日盛装和舞台服装等类型。节日盛装主要指在盛大节日中穿着的民族服饰;舞台服装指含有侗族元素综合其他舞台特色的民族服饰。

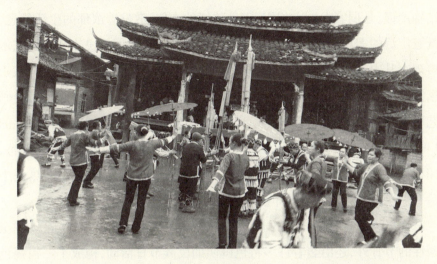

侗族芦笙表演场景

银饰是侗乡妇女盛装不可缺少的饰品,侗家女有"穿不离银"之说。盛装时,头戴银花冠,鬓插银簪,披银梳,耳戴银环,须戴三到七盘项圈,胸扣挂银链,手臂着银镯,手指戴银戒,银光闪闪,琳琅满目,叮当作响,庄重华丽,格外夺目迷人,显示出侗家女的审美追求和生活情趣,更增添了欢乐的气氛。

通道侗族为了适应生活和审美的需要,创造了种类繁多、丰富多彩的民族工艺美术品。这些工艺品就地取材,美观实

通道侗锦省级代表性传承人吴念姬[①]

用,独具民族特色,如织绣、绘画、剪纸、银饰、雕刻、印染、编织等,其中最

① http://www.418500.com/gzxx/shownews1.asp?NewsID=3635.

有代表性的要数侗锦、侗帕和绘画。侗锦和侗帕色彩鲜艳,图案精美,花样别致,质量上乘,花纹有"龙飞凤舞"、"飞禽走兽"、"双龙抢宝"、"鸾凤朝阳"、"楼阁"、"银钩"以及几何图案等。这些作品形象逼真,生动活泼,结构严谨,是侗家女以心相织、定信传情的杰作,散发着浓郁的生活气息,既有广泛的实用价值,又有很高的审美价值,是通道侗族民族风情的艺术再现。其中,侗锦还被列为全国少数民族著名的三大锦(侗锦、壮锦、土家锦)之一,堪称中国和世界少数民族纺织工艺的瑰宝。通道民间绘画艺术远近闻名,最为著名的是通道梓坛、高步等侗乡村寨三座风雨桥上的139幅绘画作品。这些民间工艺美术品古朴典雅,惟妙惟肖,想象奇特,栩栩如生,不仅显示出侗乡画匠的精湛技艺,也体现了侗乡人民热爱生活、热爱自然、崇尚质朴的审美心理和审美情趣。

在民族节日方面,通道侗族传统节日众多,表现形式多样,除一些全国性的节日外,还沿袭着许多特色鲜明的民族节日活动,构成了一幅幅色彩斑斓的民俗风情画卷。通道侗族的主要节日有:大戊梁歌会、四月八乌饭节、六月六尝新节、七月十五鬼节、茶歌节、祖宗节等。其中,最别具一格的节日是大戊梁歌会和茶歌节。大戊梁(大雾梁,民间俗称"梁蒙",意为云雾山)歌会是为纪念一对殉情的情侣而举办的。大戊梁位于湘、桂、黔三省(区)交界的大高坪苗族乡地了村和黄柏村之间的蒙冲界。大戊梁歌会沿袭近千年,至今仍未间断。每年农历三月的第一个"戊"日(大戊日),湘桂黔三省(区)周边数千名各族男女青年汇集于此举行盛大的歌会、斗鸟等活动。这天,青年男女对歌谈情,以独特的方式表达他们对生活的追求和对爱情的渴望。相中意中人之后,便互换信物,私订终身,日落方归。茶歌节是青年男女的节日,每年两次。最大规模的一次是八月十五日。这天,夜幕低垂,皓月当空,腊尼们(小伙子)带着月饼、糖果等丰盛的礼物,踏歌上路,赶赴"茶歌节";腊耶们(姑娘)则浓妆艳抹,很早就等在寨子外面,笑脸相迎。把腊尼接进寨子里后,便烧油茶,热情款待。在这花好月圆的美好夜晚,双方以歌传情,通宵达旦,歌越唱越深情。侗乡这些异彩纷呈、绚丽多姿的民族传统节日,构成了别具一格、富

有诗情画意、饶有风趣的侗族节日文化,展示了侗族民俗文化的无穷韵味。

大戊梁歌会表演场景(石爱民摄)

在饮食习俗上,通道侗族有着自己鲜明的民族特点。糯饭、酸菜、油茶、甜酒是侗家待客的传统饮食。生活中,侗家人几乎离不开糯米,平日多以糯饭为主食。糯米甜酒是侗族人喜爱的饮料,糯米糍粑则是逢年过节的食品和走亲访友的礼品。俗话说"侗不离酸",侗家人喜食酸辣食物,家家有腌制酸荤的桶,不论酸肉、酸鱼、酸鸡、酸鸭,闻起来都有一股扑鼻的醇香,入口略带酸味,但酸中带香,吃起来别有一番风味。侗家的风味食品品种很多,颇具特色。侗家油茶是待客的必备小吃。油茶,侗家人称"歇",以猪油煎茶叶掺肉汤成汁,吃时再加姜、葱等佐料,泡以炒苞谷花、炒豆花、炒米花、花生和糯米粑,香脆鲜美,别具风味。油茶既可解酒,又可解饿,深受侗家人喜爱。

通道侗家人好饮酒,家家户户会酿酒,且酒类繁多,工艺精良。许多侗家常年备有甜酒、苦酒。侗家人喜欢的酒类主要有米酒、甜酒、苦酒,此外还有糯米酒、套缸酒、药酒和桃花酒等。苦酒、甜酒是众多酒中最受欢迎的名饮。苦酒是将甜酒汁进一步精制酿成的上等饮料,它甜中带苦,苦

中带甜,是侗家人饭桌上的珍品,有"到通道不喝侗家苦酒,等于没到通道"之说。苦酒夏天可解暑,冬天可祛湿寒,助消化,营养价值很高,适量饮用能舒筋活血,强身健体。

侗族芦笙表演场景

在建筑艺术方面,侗族喜楼居已有很久的历史。侗乡建筑艺术富有民族特色,通道等侗族南部山区县,住房建筑多是干栏式吊脚楼,已有数千年的历史。其传统建筑,主要有"干栏"式侗寨住房建筑、鼓楼、风雨桥、寨门、凉亭五种,其中以鼓楼、风雨桥、凉亭最为典型,堪称侗族建筑的"三宝",引起中外专家学者的关注。通道侗族人民用自己的智慧,将自然与人文景观巧妙地融合在一起,构成既宏大广阔,又小巧幽雅的艺术境界,因而受到建筑大师们的高度评价,被誉为"花园式的居住环境","是中国也是世界建筑艺术的瑰宝"。通道地区的建筑物充分地展示了侗族建筑艺术的精华。

通道村寨建筑中最有特色的要数芋头侗寨。它位于该县双溪镇竽头村,是国家重点文物保护单位。芋头侗寨建寨历史悠久,寨内所保存的建筑,无论从整体到局部,还是从布局到工艺,都融汇了侗族工艺的传统和山里人的朴实风格,具有很高的民居建筑文化与建筑艺术价值。

第一章 通道的自然生态与文史背景

巴马鼓楼

鼓楼是侗族村寨特有的艺术建筑群,是侗族人民智慧的结晶。鼓楼与侗族人民息息相关。侗族《祖始歌》中有"先建鼓楼后建寨"之说,由此,鼓楼成为侗乡的标志,既是侗族传统文化的发源地,又是保留、继承和发展这种传统文化的中心,形成了独具特色的鼓楼传统文化。鼓楼为木质结构、多层塔式高亭楼,建筑形式多种多样,既有正方形、六边形、八边形,又有檐式鼓楼、民居式鼓楼等。通道县鼓楼要数马田鼓楼最为有名。马田鼓楼位于县城东南30公里的坪阳乡马田村,原称"田心寨鼓楼",始建于清朝顺治年间,是国家级文物保护单位。田心寨鼓楼整楼为纯木建筑,瓦檐上雕有飞龙、凤凰、麒麟、孔雀、雄狮、奔鹿等祥瑞动物。它高耸寨中,雄伟壮观,飞檐重阁,层层叠叠,再加上雕梁画栋,既是综合的民间艺术,又是侗族传统文化的体现,是侗族文化之瑰宝。此外,在鼓楼的周围,有具有悠久历史的干栏式住宅建筑,有古朴的寨门,有横跨于河溪之上的风雨桥,有小巧优雅的凉亭,还有层层叠叠的梯田、银光闪闪的鱼塘、郁郁葱葱的山岭。

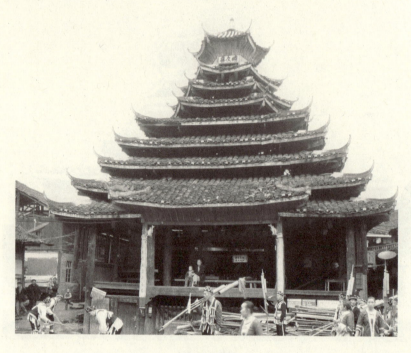

侗族鼓楼

通道侗乡一向被誉为"歌舞之乡"。侗族人民爱唱歌,在百里侗乡,几乎处处闻歌声,事事用歌唱。侗家人把唱歌当作须臾不可离开的东西,侗乡民间有"饭养身,歌养心"之说,能唱歌编歌的人被推崇为"歌师",最受欢迎和尊敬。"歌声伴着生活过"是侗家人的审美需求和审美情趣。通道民歌不仅有独唱、齐唱,还有二声部、三声部乃至五声部合唱,演唱起来声势壮阔,此起彼伏,浑然一体。通道侗族善歌爱舞,并且历史悠久。明代邝露《赤雅》中说:"侗善音乐……长歌闭月,摇首顿足,为混沌舞。"这里的"摇首顿足"指的就是"哆耶"舞。哆耶舞是侗家人喜爱的歌舞形式之一,男女分列排成圆圈,或搭肩,或携手,进退起舞,踏地应节而歌舞,由一人领唱,众人应和,形式多样,很有群众性。

侗戏表演场景

侗戏是通道侗族民间存留的唯一剧种,是说、唱、奏、舞等多方面的综合艺术,被誉为东方艺术的奇葩。侗戏音乐清新质朴,优美流畅,民族特色很浓,令人流连忘返,展现出侗乡人民能歌善舞的民族本色、高尚的审美意识和广泛的审美情趣。通道侗戏是从广西三江流传进来的,侗戏以侗语演唱,戏中的所有道白都带有韵律,念起来顺口,听起来动听。侗戏剧本多是用汉字记侗音的原始手抄本,为各村寨的歌师和戏师保存下来,代代相传。侗戏种类繁多,剧目丰富,其中脍炙人口的剧目有《珠郎提亲》《刘媄》《秀银吉妹》等。通道自治县的音乐艺术构成了一幅美妙的百里侗文化长卷,不仅是侗族人民为世界音乐积累的财富,也是反映侗族民族历史、社会伦理、生产经验、民族习俗、风土人情等的音乐史诗。

在民族体育方面,通道又被称为"民族体育之乡",传统的抢花炮、射弩、高脚马、多毽、荡秋千妙趣横生,已经被列入国家少数民族体育比赛项目。

在民俗风情方面,侗家的抬官人、萨岁、婚礼、喜庆、岁时等习俗古雅淳朴,奇异独特。以皇都侗文化村为中心,沿黄土、芋头、坪坦、陇城、坪

阳、甘溪一带,构成了一条保存完好、多姿多彩的百里侗文化长廊,是我国侗民族宝贵的文化遗产。

抬太公祭祖活动①

四、人文景观

通道侗族自治县自然生态得天独厚,风景绝佳。这里有著名的世界自然遗产提名地、中国四大峰林之一、国家自然遗产、国家级风景名胜区万佛山;有原始的森林——宏门冲原始次森林、恩戈亚热带沟谷雨林;有生态河"南国第一漂"龙底河;有壮观的瀑布——国家级水利风景区九龙潭瀑布。《那山那人那狗》《风吹唎唎声》《罗荣桓元帅》《爱河里流淌着一支歌》《我们的嗓嘎》《月亮》《新兵》等十多部影视剧将通道作为外景拍摄地。

① http://www.dx123.cn/gototd/news/shownews1.asp? NewsID=1553

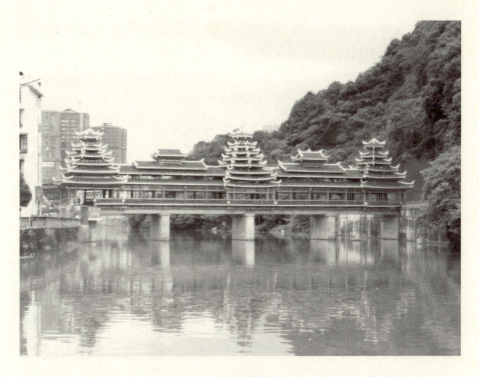

侗族风雨桥

万佛山国家风景名胜区是全国最大的丹霞峰林地貌之一。168平方公里的景区内,万山竞秀,千壑争奇,千年古树,万年花草,林涛阵阵,似万佛朝觐,如礼乐吟唱。区内分布着独岩、钩岩、鹉岩、七星山、神仙洞、将军山、万佛山、紫云山等八个小景区,拥有"独岩挺秀"、"七星古庵"、"福地洞天"、"雄狮望月"、"擎天一柱"、"美女望夫"、"神州海螺"、"金龟觅食"、"天生鹊桥"、"三十六弯森林迷宫"等十大景观。① 万佛山风景区优美的风景,令游客流连忘返,与天下奇山张家界相比,毫不逊色。全国旅游协会会长何若泉先生在游览时曾发出"北立张家界,南卧万佛山;两山皆俊秀,欲比高低难"的感叹,还被地理学家誉为"天然的万里长城"。国家水利风景区九龙潭大峡谷、麒麟谷、梨子界等瀑布群落,国家阔叶林采种基地宏门冲原始次生林,恩科亚热带常绿落叶阔叶季雨林景观,高峡平

① 张弼等.通道县建设森林公园的优势与对策[J].湖南林业科技,2013(01).

湖的晒口水库,"南国第一漂"的龙底生态自助漂流和浓缩了侗族文化精华的皇都侗文化村等,处处美不胜收。

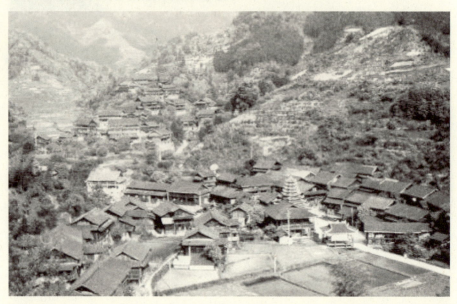

芋头侗寨群

自然风光优美的通道,更拥有独特古朴的人文景观。通道侗族自治县是湖南省成立最早的少数民族自治县,是革命老区县、全国绿化模范县、全国生态示范县、全国最佳休闲旅游县、中国民间文化艺术之乡(侗族芦笙)、中国大学生最喜欢的旅游目的地等。

通道是湖南的文物大县,有马田鼓楼、坪坦河风雨桥群、芋头古侗寨群三处国家级文物保护单位;有横岭古楼群、坪坦回龙桥、阳烂寨门、锅冲兵书阁、播阳白衣观、中国工农红军长征通道转兵会议会址六处省级文物保护单位;还有下乡新石器时代大荒遗址、红军小水战斗纪念碑、黎子界红军墓等旅游点。

通道美,美在红运泽福。通道是一块红色宝地,已被命名为革命老区县,列入了全国30条红色旅游精品线路、湖南30个红色旅游景区之一,红军长征"通道转兵"纪念地名列全国第二期红色旅游经典景区开发名录。1930—1934年间,三支中国工农红军队伍途经通道,通道会议和通道

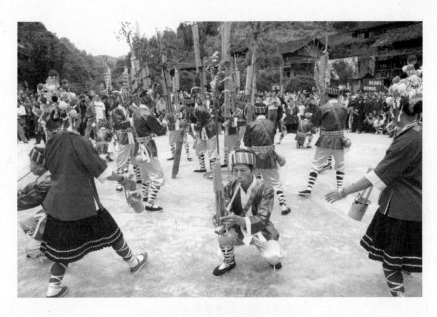
欢乐侗族芦笙表演

转兵彪炳史册。1930年12月,邓小平、李明瑞、张云逸率领红军第七军向江西中央根据地转移,从广西经通道,顺利地向绥宁、武冈进军。1934年9月,任弼时、萧克、王震率领长征先遣队——中国工农红军第六军团8 000余人,由东安、城步、绥宁,攻取通道,经靖州,入贵州,与贺龙领导的红军第三军会合,转战湘、鄂、川、黔革命根据地。1934年12月,中央红军进入通道时,历经两个多月的艰苦行军作战,战斗力大为削弱。而当时敌人又调集重兵,在靖州、会同、绥宁一带设下围击"口袋",妄图一口吞掉只剩下3万多人的中央红军。在这危急时刻,中共中央于12月12日在通道举行紧急会议,采纳了毛泽东"力主放弃原定北上湘西与红二、六军团会合的方针,改为向国民党政府兵力比较薄弱的贵州前进,以迅速脱离敌人"的正确主张。12月13日,中央红军避实就虚,由通道转兵西进贵州黎平,把围堵的十几万敌人甩在湘西,打破了敌人妄图在湘西围歼红军的计划。历史表明,通道会议和通道转兵是红军长征途中一次生死攸关的重大转折,在危急关头挽救了红军。通道,由此成为好运之道、希望之道、胜利之道。

中国工农红军通道转兵纪念馆

通道美,美在文化独特。这里是"诗的故乡,歌的海洋",在历史发展的长河中,纯朴善良、勤劳智慧的侗族人民创造了独特灿烂的民族文化。至今保存完好的侗族文化元素,成就了"通道——侗族文化集大成者"的美誉。

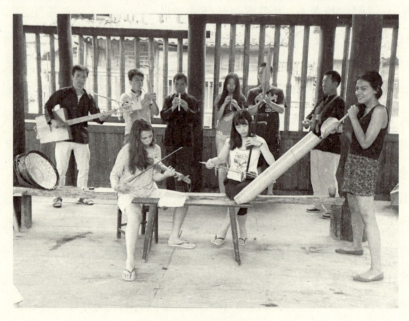

侗族多彩乐器组合

第二章 通道芦笙的渊源与变迁发展

芦笙是通道侗族民间喜闻乐见的一种吹管乐器,侗族社会生活中"行寨作客"、祭祀"萨"神、"行歌坐夜"、"开款"、"讲款"、"聚款"等,处处离不开芦笙。在漫长的侗族社会历史中,芦笙俨然已进入侗族民间的生活,对于丰富民间文化生活起着重要的作用。

第一节 芦笙的历史渊源

一、芦笙概说

芦笙是广泛流行于贵州、广西、湖南、云南、四川等省区,苗、侗、水、瑶、仡佬等族民间的单簧气鸣乐器。古称卢沙,水语称梗,苗语则称嘎斗、嘎杰、嘎东、嘎正等,侗语则称梗览、梗览尼、梗劳等,瑶语称娄系。

芦笙历史悠久,形制多样,音色明亮、浑厚,富有浓郁的地方特色,民间常用于芦笙舞伴奏和芦笙乐队合奏。经过改革,已在民族乐队中应用,可独奏、重奏或合奏,有着丰富的艺术表现力。

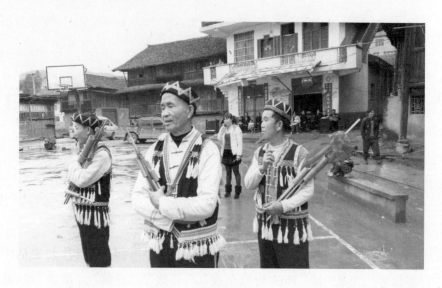

侗族芦笙

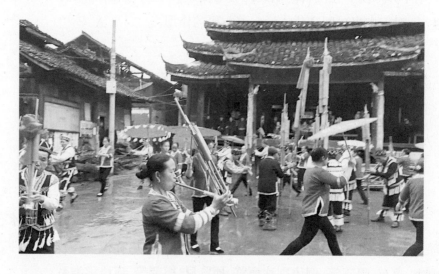

侗族芦笙表演场景

芦笙在侗家的娱乐生活中,更是必不可少的乐器。每年秋后,侗族便以吹奏芦笙来庆祝当年的风调雨顺、五谷丰登。适逢双年,村村寨寨制作芦笙。做成之后,青壮年们每天劳动之余都集中在鼓楼里吹。晚上,还组织到附近村寨进行友谊比赛。年节期间,男女老少身着节日盛装,踏着舞步,举行规模盛大的"芦笙踩堂"活动。

第二章 通道芦笙的渊源与变迁发展

芦笙是侗族人民举行各种集会、祭祖、祭"萨"及文娱活动的主要乐器。侗族芦笙分为有共鸣筒和无共鸣筒两大类。有共鸣筒的芦笙又分宏声笙和柔声笙两种。根据其音高低可分为高音芦笙、中音芦笙、次中音芦笙、低音笙、倍低音芦笙和芒筒六种,侗语分别叫"伦黑"、"伦峨"、"伦略"、"伦淌"、"伦老"和"伦堆"。无共鸣筒的芦笙只有一种,侗语称"伦麻",其大小与小号笙即"伦黑"相同,只是不用共鸣筒,且声音较为柔和,故又译为"柔声笙"。

芦笙的形制

侗族芦笙均分为大、中、小三种型号。大号芦笙,有一丈多高,走路时扛在肩上,吹奏时竖在地上,其声音洪亮、浑厚;中号芦笙约四尺许,多为六管五音或四音,其音域宽广、圆润;小号芦笙仅尺把长,置六管开五音或六音,其声音清脆、悠扬,且小巧玲珑,携带非常方便,吹奏时可以随意扭身、翻转,因而它是一种最为常见的芦笙。"凡吹奏宏声笙,无论是单吹或组合演奏均与舞蹈相连,乐曲的旋律简约明快,节拍规整。组合演奏的乐曲,讲究声部的谐和与音响的丰满,具有侗族大歌的韵味,但旋律性不强,往往一首合奏曲的主调只由几个乐句构成。柔声笙多为青年人自娱吹奏,也与果给、贝巴一起演奏,或参与侗族民间'乐班'合奏,只吹不舞。吹奏的多为讴歌青春和生活,颂扬劳动,赞美姑娘们的容貌和心灵手巧等生活小曲,曲调柔美。"①

芦笙演奏技巧与笙相同,多用单吐法吹奏,可奏出各种音程的双音或

① 杨方刚.贵州苗族芦笙音乐文化研究[J].贵州大学学报(艺术版),2003(03).

三音、四音和弦,能演奏 C、F、G 等调乐曲,可用于独奏、对奏、合奏或伴奏。芦笙演奏时,笙管竖置,双手捧斗,手指按音孔,嘴含吹口,吹吸均可发音,站、坐、走、跳均可吹奏,形式活泼多样。独奏者常边奏边舞,既活泼又生动。芦笙音乐属民族五声调式,曲调较长,内涵丰富,委婉飘逸。在和声方面,随着演奏者的情绪变化,有时会出现不和谐音程。芦笙音乐的节奏较缓,旋律缠绵纤柔,自由舒缓,具有较大的即兴性和随意性。

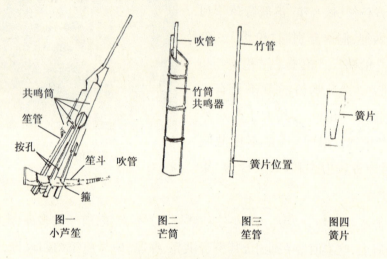

侗族芦笙的结构造型①

　　侗族人民视芦笙活动为团结、友好和力量的体现,象征着太平盛世、国泰民安,是他们精神生活中必不可缺的内容。芦笙音乐在侗族人民生活中,常见用于"活路节"、"吃新节"和"芦笙会"等民俗节日中做贺节演奏及芦笙竞技表演;或在"斗牛节"和"祭萨子"("萨子"是南部地区人民尊称为"祖母",能保境安民、镇宅驱鬼的神通最广大的女神)活动中,作为仪仗和歌舞的前导;抑或在闲暇时,用于自娱自乐。传统的芦笙比赛取群体合奏的方式,其音响的组合能产生惊天动地的效果。通道地区的芦笙节规模宏大,主要活动内容是进行芦笙比赛,比赛场面壮观,最能体现侗族古朴的文化艺术。

① 贵州省民委.贵州芦笙文化[M].贵阳:贵州人民出版社,1992:51.

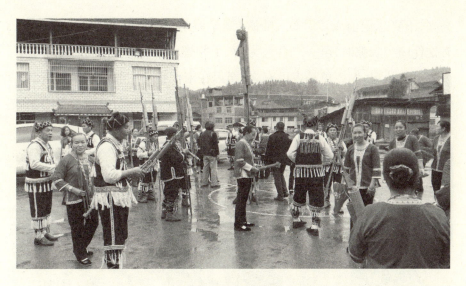

侗族芦笙表演花絮

二、芦笙缘起

关于侗族芦笙起源的说法多种多样,既有历史可据,也有民间神话传说。确切的记载是流行于通道侗族地区的一首《侗族芦笙词》。该芦笙词说:"芦笙哪里出,根源在古州(今贵州榕江)……上山砍杉做把,进冲砍竹做筒。头次安的木簧片,吹不出音,讲不出声。二次安的竹簧片,声音不好,话语难听。把它丢在一旁,把它甩过边。父亲无计,母亲无法;父亲淘金,母亲掏银。寻遍洋洞地方,访遍靖州街上,串过黎平五开,来到六洞古州,买得响铜一斤,白铜二两。请来老匠,请来小匠,一个拉风箱,一个打锤忙,锻成铜片,剪成铜簧。六根竹管开六眼,六根竹管安六片。铜簧安里边,洞眼开外面。六管安朝上,六箍箍中间。现又讲到,芦笙做成。怎样取音,父亲支到瀑布滩脚,瀑布响吔吔,取架声音叫切列;瀑声响沉沉,取架声音叫筒伦;瀑声响哟哟,取架声音叫果略。六根竹管,说得成话;六个洞眼,吹得成歌;可惜声音太单调,还是不好听。主寨满万,手巧心灵,仿照瀑布嗡嗡声,做成一架大芒筒。这时,早吹早响,晚吹晚昂;早吹响去三十里寨,晚吹应去四十里村。村里腊汉(后生),寨内老人,又吹又跳,聚拢大坪。像龙飞,似凤凰,众人看不厌,个个喜盈盈。今天我们

高兴,不要忘记前人。"①宋人陆游《老学庵笔记》中载:"辰、沅、靖州蛮,有仡伶……农隙时,至一二百人为曹,手相握而歌,数人吹笙在前导之。"由此可以认定,侗族芦笙古已有之,至迟在宋代就已在湘西南至黔东南一带侗族聚居区盛行了。可以看出,在漫长的历史进程中,能歌善舞的侗族人民赋予它丰富的文化内蕴。

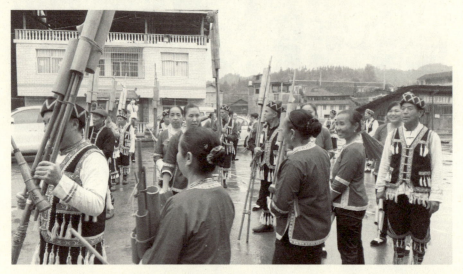

侗族芦笙表演花絮

在民间神话传说中,比较有代表性的有两种说法:一种观点认为芦笙起源于"泉水说",另一种观点则认为芦笙起源于"哆耶说"。"泉水说"②的大意是:有一年大旱,有个叫阿望的年轻人上山砍柴,口干舌燥,热渴难当而昏倒在地。当他慢慢苏醒过来时,听见附近山洞里有清脆的"滴答、滴答"的滴水声,于是他就朝洞口爬过去。洞里十分凉爽,他就仰身躺在地上让泉水滴进口中。他渐渐清醒了,睁开眼睛看见一棵树上结满红红的果子,就起身爬上树去摘了些果子吃。他吃了一些果子后立刻有了力气,扛起一大捆柴就回家。他回到家里把此事告诉其他人。后来大家都去喝那个洞里的泉水,有病的人喝了祛病,无病的人喝了精神百

① 贵州省民委文教处.贵州芦笙文化[M].贵阳:贵州人民出版社,1992:77-78.
② 姜大谦.侗族芦笙文化初探[J].贵州民族学院学报(哲学社会科学版),2000(01).

倍。于是人们天天来这个山洞喝泉水、听水声,"滴答、滴答、滴答、滴答"的泉水声像一首动听的歌,让人流连忘返。在阿望的提议下,一伙年轻人砍来青竹,做成了竹笛。但笛声不像泉水的滴水声,他们就把几根竹笛合起来,几个人一起吹,这回吹出的声音有点像泉水的滴水声了。可是每次都要几个人一起吹很不方便,于是人们就把几根竹笛捆在一起,一个人也能吹出很动听的曲调。经过许多人很长年代的共同努力,终于制成了多管芦笙。

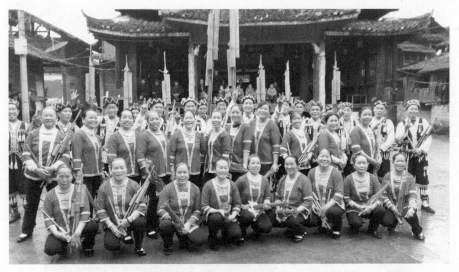

陇城镇坪寨村侗族芦笙演员合影

"哆耶说"的大意是:古时候侗家人本来不会"确"(即歌舞,包括跳芦笙舞和"哆耶",侗语称"哆嘎哆耶"),逢年过节冷冷清清、平平淡淡。为了使侗寨热闹起来,人们听说天上的神仙会"确",于是公推热心为众人办事的金毕上天去买"确"。金毕来到天上时,看见神仙们正在"确",入了迷,忘记在地上等他的人们。地下的乡亲们等急了,又派相金、相银和苗族的古赛三人一起上天找他,一同向神仙讨"确",神仙说:"只要你们拿得动,尽管拿好了。"他们取出三百两银子酬谢神仙,把"确"和芦笙捆成一挑,轮流挑着回来。在古赛老人挑着走过天地相连的仙界岭时,不幸脚底一滑,从半空中掉了下来,古赛被摔死了,芦笙被摔破了,"确"也

掉进了河里。金毕、相金和相银三人回到家乡把这一消息告诉人们,大家埋葬了古赛,又一起下河捞"确",一连捞了几天都未捞到。看到大家焦急的样子,有一只好心的水獭告诉大家,"确"已被冲到河下游的深潭里去了。人们在水獭的帮助下,终于把"确"捞了上来。侗家人有了"确"非常高兴,但芦笙被摔破了,没有芦笙仍不能"确"。于是,金毕他们又上山砍来杉木做把,砍来竹子做筒,锤铜片做簧,仿照被摔破的芦笙样子制作芦笙,终于把芦笙做成了。为了纪念古赛和增进侗族与苗族人民之间的友谊,侗家人把"确"分成三份,送给苗家人两份,只留一份给自己。从此,侗家和苗家都有了"确"。

芦笙是竹文化的精髓,而且由于它的娱神、娱人的文化内涵和艺术价值,使竹文化得到极大的张扬,并大大覆盖了这一母文化。芦笙是我国古老乐器之一,相传已有3 000多年的历史。在古代,中原地区也将它作为主要乐器之一。芦笙可能产生于农耕文明时期,随着时代的变迁和广泛传播,由禾秆笛向芦笙转变,并且融入被传播地的文化,适应当地人们的文化需求,从而形成了现代的芦笙。

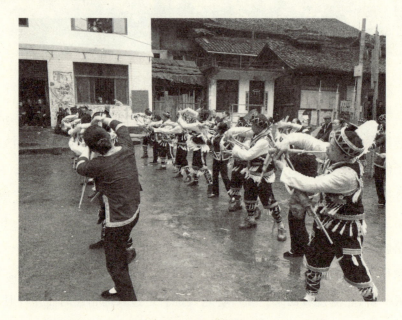

侗族芦笙表演场景

第二章 通道芦笙的渊源与变迁发展

芦笙是少数民族人民对生活不断探索实践的文化产物,发展到现代,芦笙基本分大、中、小三种类型,由笙斗、笙管、簧片和共鸣管构成。春秋战国时期,齐国国君就极爱笙乐,于是就有了"滥竽充数"的典故。远在唐代,宫廷就有了芦笙的演奏,当时芦笙被称为"瓢笙"。宋代以来多有文献记载,如陆游在《老学庵笔记》中描述了当时辰州(今沅陵)、靖州(今靖州)等地的少数民族在农闲时,一二百人手相握而歌,数人吹笙至前导之的歌舞场面。清人陆次云在《峒溪纤志》[①]一书中,对芦笙的形制和苗族男女"跳月"时演奏芦笙的情景做了具体的描绘:"(男)执芦笙。笙六管,作二尺……笙节参差,吹且歌,手则翔矣,足则扬矣,睐转肢回,旋神荡矣。初则欲接还离,少且酣飞扬舞,交驰迅速逐矣。"[②]

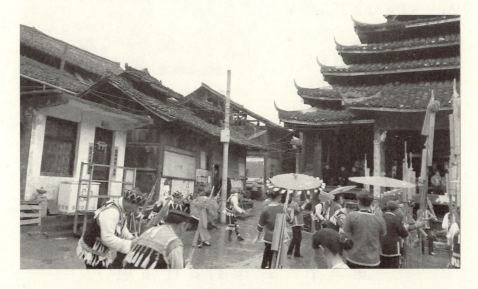

侗族芦笙表演场景

芦笙乐舞,是侗族、苗族等少数民族文化生活的重要组成部分。芦笙自身广泛的使用价值,促进了它本身的艺术形式的不断丰富和发展,不仅

① 《峒溪纤志》是清人陆次云依据中国西南少数民族族属、源流、风格及当地动植物等材料编撰而成。

② 刘芳. 枧槽苗乡——川滇黔交界民族散杂区社会文化变迁个案研究[D]. 中央民族大学,2005.

具有丰富的音乐形式,还有与之适应的舞蹈形式。苗族、侗族的"芦笙舞"有着悠久的历史,在当地广泛流传。这种最常见、最普通的舞蹈,一般都是围成圆圈,由男子吹芦笙在前,面朝圈里,横身领舞前进;妇女随后,面朝前进方向,左右脚交替随音乐而舞。在侗族的每个村寨里,大多有一个跳芦笙的中心院坝,称"芦笙坪"。闲暇时分全寨男女老少聚集于此,或成群闲聊,或随着轻松活泼的芦笙曲翩翩起舞。芦笙曲的种类很多,内容和形式也丰富多样,侗族人民常用它们来排遣内心的苦闷、缓解生活的压力,来表达细腻的内心感情,来反映他们对生活的憧憬和热爱。

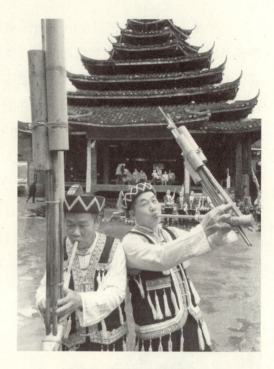

侗族双人芦笙表演场景

第二节 芦笙的变迁发展

一、芦笙的传统变迁

民间很早就有关于芦笙来源的传说。其中侗族民间流传的《龠登》款词,具体、详细地叙述了侗族人为何要造芦笙,以及制作芦笙簧经过多次失败与教训,最后终于成功的过程。从款词所记述的地名来看,它不仅

有历史的可信性,而且还有历史的可考性。如"上洞下洞",就是现在的湖南通道县临口、下乡、菁抚洲、溪口一带。

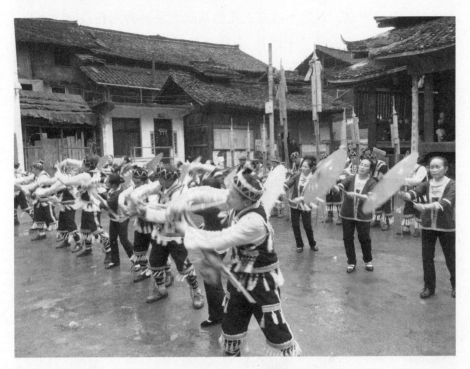

侗族芦笙表演场景

要想找到芦笙来源的最初线索,我们只要将侗族的语音与古代越人的语音做一比较即可发现。侗族《龠登》款词将芦笙称为"龠",大号芦笙称为"同便",中号芦笙称为"拉哦",小号芦笙谓为"格列"。《吕氏春秋·遇合篇》记载:"客有以吹籁见越王者,羽、角、宫、微、商不谬,越王不善,为野音而反善之。"《说文·竹部》说:"龠三孔也,大者谓之笙,中者谓之籁,小者谓之药。"《风俗篇·声音篇》说:"龠乐之器,竹管三孔,所以和众声也。"南方多竹,越以竹管迭合为籁,北方或无之,所以颜师古注《汉书·司马相如传》引张揖说是"箫"。越王听越人吹籁的自然音,必然不高兴越人以中原的五音体系来改造。越王好吹奏出来的"野音",证明籁为吴越的乐器。《龠登》款词记述侗族对芦笙的称谓曰"龠",并有大中小三号之说,与古代越人喜欢吹的籁亦叫"龠",也有大中小三种,不谋而

合，二者之间不仅语音相同，语义也完全一样。这一事实反映了居住在沅水上游湘、桂、黔交界的侗族所使用的芦笙不是后来发明的，而是在春秋时的越国早已有之。侗族不过在三孔的基础上发展为六孔、八孔、十孔，新中国成立后最多的已达十四孔，而称谓仍叫"龠"不变。当然，也有人认为，这不过是偶然的巧合，如英国人称门叫"剁"，侗族称门亦叫"剁"一样。

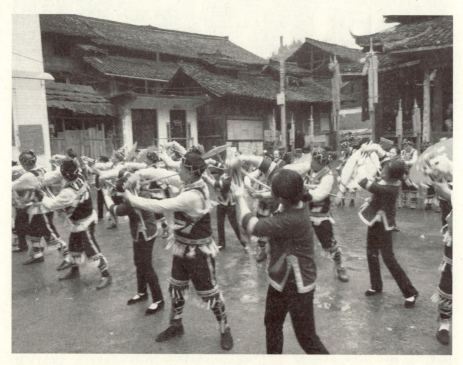

侗族芦笙表演场景

侗族是百越的后裔，自称是"越王子孙"。江浙一带越族在楚压迫下大迁徙，而芦笙这种乐器，也就随同其一起南迁，并随着越族的迁徙而传播。居住于沅水的越人，由于历史上的种种原因，他们沿着沅水继续向上游迁移，最后在湘黔桂交界地区，演变形成侗族，并自称仍保留吴越的称谓，名曰"干"或"荆"。"干"，古属见母元韵字，标读为"Kan"。杨传注《荀子》指"干"为吴。现在侗族仍以吴姓居多，自称由吴国迁徙而来。如湖南怀化地区群众艺术馆的吴宗泽老师家所藏族谱就详细地记载了侗族

吴氏家族从吴国迁徙至沅水流域的经过。

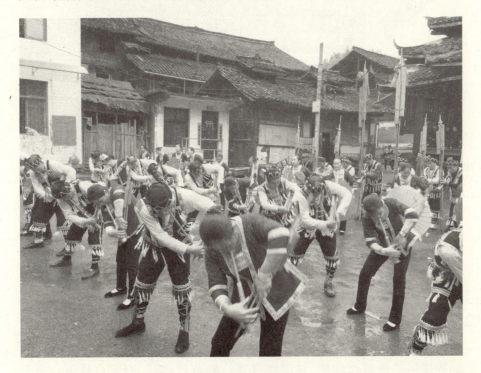

侗族芦笙表演场景

宋代陆游《老学庵笔记》云："辰、沅、靖州仡伶人以锦鸡羽插髻，农隙时，以一二百人为曹，手相握而歌，数人吹笙前导之，贮缸滔于树荫，饥不复食，惟就缸取酒恣饮，已而复歌，夜疲则野宿，至三日未厌，则五日或七日方散。""仡伶"一词，急读声与"干"相近。侗族人称为"干"，"仡伶"是汉人用汉字发音记载侗族自称的语音。这里还清楚地描绘了宋代时侗族"芦笙踩堂"的盛况，这种芦笙踩堂集体舞活动，在现在的湖南通道，广西三江、龙胜，贵州的黎平、榕江、从江等地侗族地区仍较盛行，其规模已远远超过宋代"一二百人为曹"的场面了。

到明代，邝露的《赤雅》则说得更具体了："侗……善音乐，弹胡琴（实为琵琶），吹其管（实为六孔龠），长歌闭目，摇首顿足，为混沌舞。"实际上也就是芦笙踩堂舞。芦笙踩堂时，百十架齐吹，音量宏大，周围地面都为之震动，故歌有"响震危岩势欲圮"之叹。《大清一统志·柳州府》

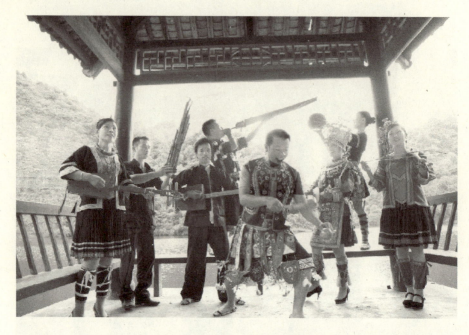

侗族芦笙与多彩乐器组合表演

载:"侗族喜欢音乐,弹胡琴,吹芦笙……"清朝《绥宁县志》中有诗记载侗族风俗,"地僻蛮烟聚,林深犵鸟通。群苗欣跳月,庶草自从风。……是日芦笙合,非烟炮竹烘",以及《饮绥宁城楼赠万使君》中的"枫门樟岑从虮虱,相传乃是盘瓠宅。妪携猺鼓舞蹲蹲,公堂野讴献瓦盆"等,都是记载的侗族芦笙舞。清朝嘉庆年间有个梦广居士俞蛟,在他的《梦广杂著》中写道:"苗寨多在穷岩绝壑间,其地生芦,大逾中指,似竹而无节。截短长共六管,束列匏中为笙。大者长丈余,小者亦五六尺。每管各一孔,吹时手指互相启按,亦成声调。每于农隙或黍稷登场后,合寨中老幼数百人吹之;且吹且舞,为赛神之乐,声振陵谷。"此文记载芦笙的形制和芦笙踩堂舞的场面比较准确。芦笙踩堂舞多模仿鸟的动作,俗名"鸡打架"。身躯佝偻,步履跟跄,故歌云"佝偻舞兼跟跄"。大芦笙既大而重,不能用于舞蹈,多竖立坪中,故歌云"特场不倚排风墙"。可见,侗家吹芦笙的习惯早已有之,世代相传至今。

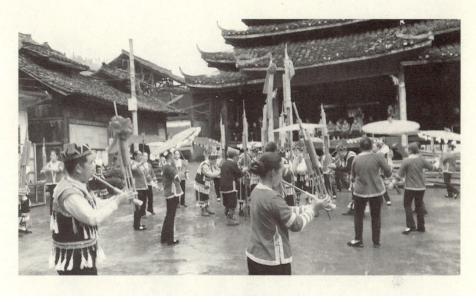

侗族芦笙表演场景

二、芦笙的当代发展

侗族芦笙是古代越族的乐器——龠传承下来的,这可以从越人对芦笙的称谓、用途、诞生地点和后来的分布地区的论述中得到证明。芦笙历史悠久,影响深远,在侗族文化历史上写下了光辉灿烂的篇章。古越人的三孔龠能传承到今天,侗族人民做出了重要贡献。根据掌握的材料看,侗族的芦笙发源于越国,发迹于贵州古州(今榕江),发展至湘、桂、黔三省区交界的所有侗族地区。至于过去越人居住的大片地区,现在芦笙已不复存在,原因是受中原文化的熏陶,向更高层的乐器看齐,把芦笙淘汰了。而侗族地处三省区交界,地理条件特殊,受外面的影响较少,有的地方几乎与世隔绝,可谓历史悠久,却文化落后。然而,正是这些不开化的地区却相当多地保留了古代文化遗产,费孝通教授称之为"民族孤岛"。同时必须承认,我国使用芦笙及芦笙文化在历史上曾大放异彩,是我国光辉灿烂的古文化中耀眼的明珠,但它不是无源之水、无本之木,它是兼采古代的"葫芦笙"、"竽"和越族的三孔龠发展起来的,其中"龠"所占的地位相当重要,是不能低估和忽视的。

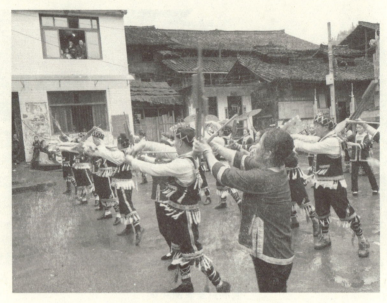

侗族芦笙表演场景

芦笙在侗族文化中具有重要地位,在侗族地区众多的风俗节日中,芦笙起着重要的作用。例如:活路节,人们吹着芦笙跳起舞尽兴歌唱,抒发欢悦的心情;斗牛节,芦笙成为鼓舞士气激励斗志的精神支柱;侗族芦笙节盛会本身就体现了侗族是一个讲究礼节、互敬互爱的民族。芦笙节上,主寨芦笙队、客寨芦笙队进入赛场吹奏的《欢迎曲》《入场曲》《召唤曲》(主寨到场中吹)、《到场边》(客队吹)、《比赛曲》等,体现了侗族民众团结友爱的精神品格。芦笙成为人们礼节中的代言者。节日中的芦笙赛,带动和促进了许多方面文化的发展。

如今侗族芦笙流行范围大大地缩小了,侗族北部方言区已经基本消失。从历史角度看北部方言区芦笙消失的原因,是由于明末清初,随着中央封建王朝势力的不断渗入,统治阶级推行民族歧视政策,侗家人受到压迫,从汉俗,学汉语,侗族文化随之也被汉化。相反,南部方言地区由于交通闭塞,封建王朝统治势力没有在此大量渗入,这里的民族文化相对完整地得到保存,芦笙也就自然得到保存。①

① 吴培安.侗族芦笙略论[J].贵州民族学院学报(哲学社会科学版),2004(05).

第二章 通道芦笙的渊源与变迁发展

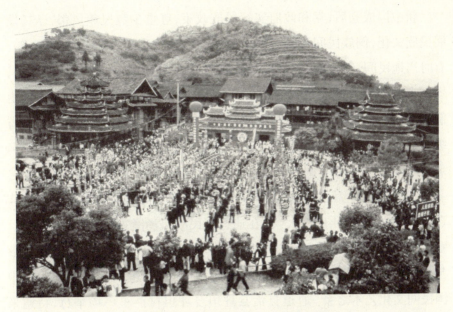

"中国·湖南·通道侗族芦笙节"活动场景

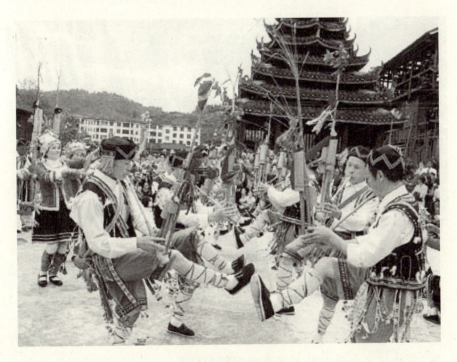

侗族芦笙表演场景

新中国成立后,党和政府实行民族政策,尊重少数民族风俗,弘扬发展民族文化,侗族民间逢年过节、红白喜事、丰收庆典,都少不了吹芦笙。有时当地民间还举办吹芦笙比赛活动,数十支甚至成百上千支芦笙齐鸣,场面十分壮观。2005年10月,"中国·湖南·通道侗族芦笙节"在通道侗族自治县皇都侗族文化村隆重举行。2006年,侗族芦笙入选第一批省级非物质文化遗产名录。2008年,入选第二批国家级非物质文化遗产名录。同年11月,通道侗族自治县被国家文化部授予"中国芦笙艺术之乡"。2009年10月,"中国(通道)首届侗族芦笙文化艺术节暨通道侗族自治县成立55周年庆祝大会"在通道县民族广场隆重开幕,来自湘、桂、黔三省的16支侗族民间芦笙队伍480人和各级部门领导、群众数万人参与其中。2011年10月"中国(通道)第二届侗族芦笙文化艺术节"在"中国民间文化艺术之乡"通道自治县坪坦乡坪坦村芦笙广场举行,特邀来自通道、广西等地民间芦笙队伍12支参与竞技。

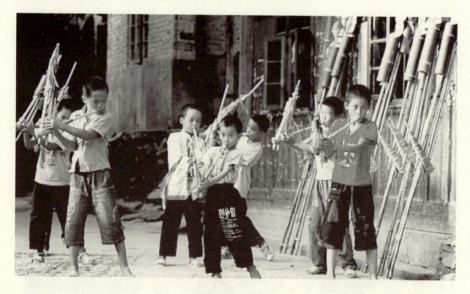

儿童芦笙表演

2012年12月,"中国·通道侗族芦笙文化艺术节暨湘、桂、黔三省(区)侗族村寨申报世界文化遗产芦笙邀请赛"在"中国民间文化艺术之乡"——通道侗族自治县坪坦乡坪坦村芦笙广场举行。随着社会经济不

断发展,人们的生活得到提高,侗族地区交通、经济、宣传媒体等各方面有了很快发展。

从20世纪70年代全县为数不多的十余支芦笙队到现在的芦笙队如雨后春笋般涌现出来,从原始的制作、吹演技艺到现今的多管芦笙豪华阵容,从群众性的自娱自乐到现在的将芦笙表演作为文化旅游市场的商品,在改革开放的春风中,在全县各级党委、政府的引导扶持下,芦笙艺术在这里脚踏实地地走向了繁荣,成为侗乡文化盛宴上的一道佳肴。通道侗族芦笙先后在北京少数民族文化调研、上海世博会、国际"非遗"节、国际"龙舟节"以及各类非物质文化遗产展演中演出,其影响力和辐射范围越来越大。

调查显示,目前通道侗族自治县境内建有芦笙队伍200余支,吹芦笙已经成为通道侗族人民生活中最常见的现象。

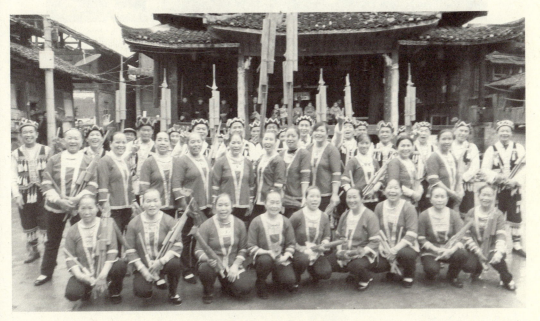

通道陇城坪寨村芦笙队员合影

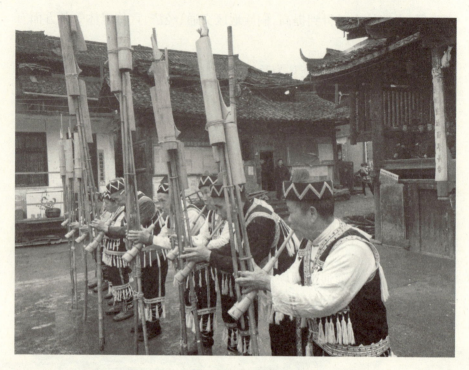

侗族芦笙表演场景

第三章　通道芦笙的本体与表演特色

侗族芦笙在长期的发展中,不仅形成了一套独特的制作程序、多样的形制和多彩的声音,而且还在长期的演出实践中积累了丰富的曲牌和独特的表演风格。

第一节　芦笙的本体特征

一、芦笙制作

关于侗族芦笙的制作,侗族六洞地区流传着一首《芦笙词》曰:"砍杉做把,砍竹做筒,安六根管,定六个音。前排两根,响声'的的',中间两根,响声'练练',后排两根,响声'嗡嗡'。芦笙做成了,后生都喜欢。"[①]

芦笙的制作,首先是选材。芦笙制作师对于芦笙的选材很有讲究,所选的竹材必须是两年以上的老白竹、楠竹,所用的木料必须是十年以上的杉木、楠木等。可以说,选材是制作芦笙的关键一环。芦笙制作师说,材料的好坏决定着芦笙音色、音质的好坏。

① 贵州省民委文教处.贵州芦笙文化[M].贵阳:贵州人民出版社,1992:79.

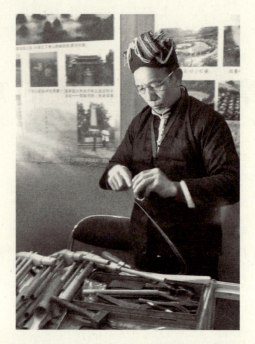

通道侗族芦笙制作师、国家级代表性传承人杨枝光①

杨枝光在制作笙斗②

① http://pic.voc.com.cn/pics-13-2711-1.html.
② http://news.xinhuanet.com/photo/2012-08/18/c-123599160.htm.

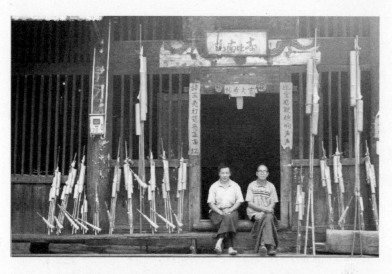

杨枝光(左)、粟德军(右)和他们制作的各式芦笙①

选好制作材料后,芦笙制作师便会对材料做定型处理。一般将竹材放在炭火上烘烤,矫正其形状,后用清水冷却,存放在干燥通风处备用。接下来,制作师取材做笙斗、笙管、共鸣管等零部件。笙斗用木料制成纺锤形,细端中间开孔,插2厘米左右的竹筒作吹嘴;笙管、共鸣管均为竹制。然后制作簧片,装入笙管。黏合、固定,涂上桐油。

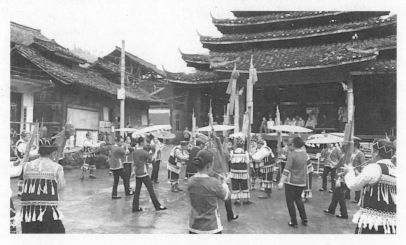

侗族芦笙表演场景

① http://news.xinhuanet.com/photo/2012-08/18/c-123599160.htm.

二、形制类别

芦笙作为一种吹管乐器，它不是通道侗族地区独有的乐器种类。它不仅存在于通道侗族地区，而且在云南少数民族地区、贵州以及广西等地区也都存在。只是有的地方呈片状分布，而有的则是插花式地分布在某一个区域之中。虽统称为芦笙，但形制多样，风格殊异。不仅都有芦笙和近似葫芦笙的芦笙之分，且有直管、弯管，设置共鸣筒和不设共鸣筒等多种制式。共鸣筒的制作应用，或用笋壳、竹筒，或用葫芦、牛角，各不相同，有的高亢粗犷，有的柔和清脆，有的浑厚低沉。芦笙由笙斗、笙管、吹管和簧片等部分组成。笙斗和吹管用杉木等木质材料制成，笙管为竹制，簧片用响铜锻造。芦笙大体上可分为一支管发一个音的六管芦笙和一支管可发二音的、形制近似葫芦笙的五管芦笙。六管芦笙大体上又可分为弯管型和直管型（包括直角直管和锐角直管）两种，形制有小号（高音）、中号（中音、下中音）、大号（低音）、特大号（倍低音）（或称三排、二排、头排、出排）以及芒筒等规格。小号芦笙长约 800 毫米左右，特大号的最长达 5 000 毫米以上。①

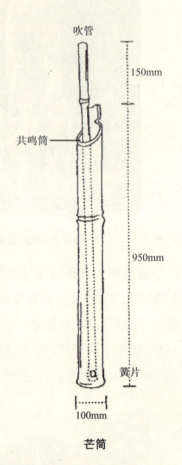

芒筒

① 杨方刚.贵州民间芦笙音乐文化研究[J].贵州大学学报（艺术版），2003（03）.

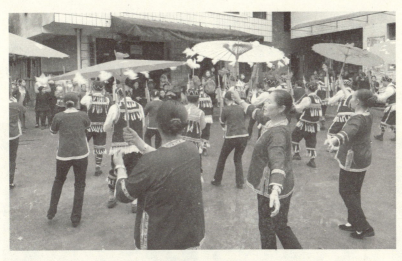

侗族芦笙表演场景

芦笙的类别有更特恩、更八、更鸡吾、希衣、希你、希三、希四、希我,其中,更八和后四种都含大、小两种。每类芦笙,按该类的型号、音高、音色、音量而编配为一堂(一队),每堂芦笙件数不等,少的二十多件,多到七八十件。比赛时,以堂为单位进行,不计件数。

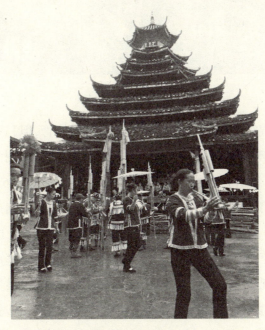

侗族芦笙表演场景

三、音乐特征

侗族芦笙音乐主题与内容极富民族个性,有浓郁的区域风格,运用五声调式进行创作,节奏稳定,律动性强。

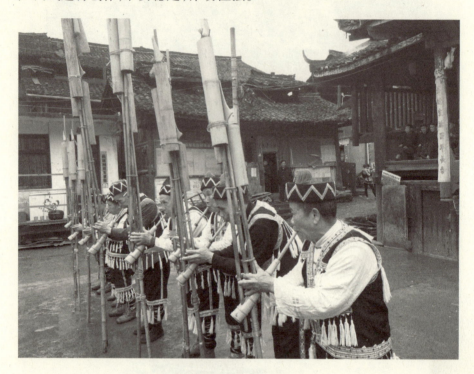

侗族芦笙表演场景

通道侗族每件芦笙(除芒筒外)都有六根竹管,但只有三根竹管开有孔,能发出音响。其余三根无孔,不能发音,起装饰作用。有孔有音的三根竹管名称:筒胖定音为1,筒吞定音为2,三麻定音为6。吹奏时用手指按一个孔发出单音,两手指同时按两孔发出合音。侗族芦笙由三单音和两个合音1/6、2/6组成。音程分别是三度、四度。2/1这种大二度和声音程在侗族芦笙中是没有的。三麻在芦笙曲中占有十分重要的地位,不仅以单音出现,还与1、2组成小三、纯四度的合音,并贯穿整曲。南部侗族方言地区(黔、桂接壤的几个县)的侗族民歌多为羽调式,特别是二声部侗歌,其低音总是以羽音为根音持续延长。芦笙中三麻的作用与羽音

在二声部民歌的作用完全一致,它们和每堂芦笙中的筒普,构成一定厚度的低音。

侗族传统的芦笙曲牌如下(括号内为俗称的汉译名称):更(召唤曲)、更邓(开始曲);乌劳(进出寨);更哈(比赛曲);时沙(扫鼓楼);勒汉(后生曲);恩略(老鹰曲);夸拉翁(狗舔缸);灯嘎(果子曲);银嫩(银子曲);篮打京(蓝绽曲);呀马(摘菜曲);呀(石头曲);总邓(冲扩曲);晒丁(踩堂曲)。其中除更邓、更哈为五首外,其他均为一首曲牌。

侗族芦笙曲的特点是,在曲调中大量运用1/6、2/6和声音程,并与6、1、2三个单音构成旋律。虽然音域不宽,旋律变化不大,可是在人们的直觉里,却丝毫无单调贫乏之感。相反,由于大量用合音,和声织体显得饱满,富有立体感与透明感。传统的芦笙比赛取群体合奏的方式,其音响的组合能产生惊天动地的效果。芦笙曲的节奏变化很有特点。芦笙合音的使用有一定的规律,不可滥用,用于强拍与终止,不用在曲中颤音上,因颤音是气息在喉头颤抖而形成的,同时还必须以手指按孔,所以无法奏成合音。

第二节 芦笙的表演特色

一、表演形式

通道侗族芦笙为六管三音笙,其形制、规格与黔东南地区苗族六管笙相同,管序、音序、指序亦与同音列的苗族六管笙相似,但其音阶、音列独具特色,只有 la、do、re 三个音。侗族芦笙在民间分为配附共鸣筒的"宏声笙"(侗语称"伦瓦")和不带共鸣筒的"柔声笙"(侗语称"伦麻")两大类。演奏形式可分为专用宏声笙演奏的乐队组合演奏和只用柔声笙演奏的独奏表演两种。

(一) 柔声笙

柔声笙的规格只有一种,即小号笙。其形制与宏声笙的小号笙相同,都为六管发三音,但柔声笙的笙管不带共鸣筒。其发音音列为 la、do、re,发音音色柔和。

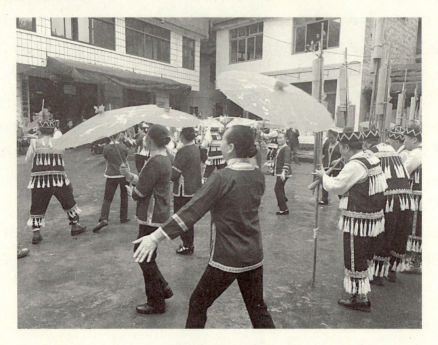

侗族芦笙表演场景

(二) 宏声笙

宏声笙是配附有共鸣筒的芦笙之总称,常见的型号有小号、中号、大号、特大号,以及芒筒。

小号笙,也称高音笙,侗语称之为"伦黑"。六管形制,发 la、do、re 三音,高约 60~80cm。

中号笙,也称中音笙,有小中号和大中号之分。小中号笙,侗语习称"伦峨",高约 100~120cm,置有六管,发 la、do、re 三音;大中号笙,侗语称"伦略",其形制发音均与小中号笙相同,高约 150~160cm。

大号笙,也称低音笙,侗语称"伦淌",其形制、发音均与中号笙相同,高约 250cm 左右。

特大号笙,也称倍低音笙,侗语称"伦老",高约 400cm 左右,其发音有 la 或 la、re,或 la、do、re 三种形式。

芒筒,也称地筒,因其吹奏时一端触地而得名。侗语称"伦堆",是一截大竹筒上端加吹嘴制成,发音为 la。

宏声笙的乐队组合编制通常为:小号笙 2 支,中号笙 10 支,大号笙 3 支,特大号笙 1 支,有时另加芒筒 1 支;小号笙 2 支,小中号笙 4 支,大中号笙 6 支,大号笙 3 支,特大号笙 1 支,有时还加芒筒 1 支。

二、表演程序

芦笙比赛俗称"哈更"或"丁伦",是一项群众性的民间民俗活动。比赛的胜负关系到全村人的荣誉,所以自然成了大家共同关心的大事。比赛时,全村人争相观看,妇女儿童为本村的芦笙队呐喊助威,大部分老年人当参谋顾问,个别权威还被公推为裁判,到高山上去评议。侗族芦笙比赛有一套系统、完整的程序:

甲村去乙村比赛前,芦笙手们要吹一首名为《同梗》的曲子,表示要外出比赛,告诉本村人做好必要的准备。村里的青壮年立即不约而同地集中到鼓楼坪,听候吩咐。人到齐后,由领头者宣布要去的地方(乙村),然后各人手执芦笙,排着队,浩浩荡荡向乙村进发。途经村寨,如果不打算停留,就在村口吹一首《同打》曲,表示路过,希望放行。不然,此村人一定会把大家留下来作客,经芦笙比赛才让通过。

甲村队伍到乙村,便吹《更乌劳》(进出)曲,说明甲村人马已到。此时,乙村的芦笙队必须立即集中,摆开阵势准备迎战。紧接着,甲队吹《呀马》(摘菜)曲来试探对方是否愿意比赛。乙村如果同意,也要吹《呀马》以示答复。双方进入正式比赛之前,各吹《灯嘎》(果子)曲、《银嫩》(银子)曲等几首练习曲。

正式比赛必须按照传统习惯与规矩,先吹《更邓》(起头)共五首,双方都要把它吹完。再吹《更哈》(比赛曲),也是五首,双方吹一首比一首,直至吹完。此时正值芦笙比赛的高潮,甲乙双方势均力敌,各不相让,阵

阵芦笙音乐融在数以千计围观者的欢呼、逗笑声中,使宁静的山寨一片欢腾。最后,东道主吹《时沙》(扫楼)曲,表示比赛完毕,客队也立即响应,合奏此曲宣告比赛结束。

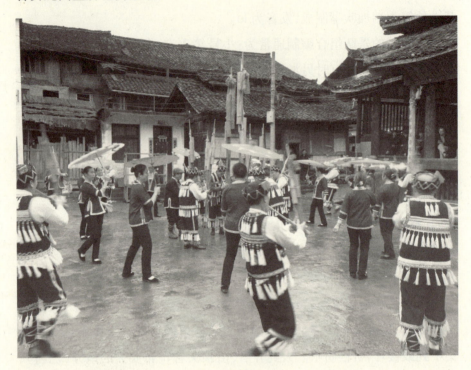

侗族芦笙表演场景

比赛后,主队即宴请客队,以酒肉款待。酒足饭饱时,客队首领便吹《同梗》曲(表示集合之意),示意本队人准备返程,甲队队员听到此曲,纷纷集中到鼓楼坪。这时,主客双方依依不舍,相互告别。主方全村的男女老幼涌向村口,欢送客人离去。

三、呈现方式

吹奏芦笙是侗家人释放激情、愉悦身心的一种精神文化现象,彰显侗族激情豪放、和谐儒雅的民族性格。从呈现方式的视角看,通道侗族芦笙主要有礼仪表演、竞技表演以及娱乐表演三种方式。

吹奏芦笙贯穿于各地侗族的社会生活之中,形成了十分重要的民族

礼仪。在南部方言区的一些侗族村寨，每年春节期间都要举行祭"萨"活动。从"萨堂"祭祖前的活动开始，到环寨游行进入鼓楼坪"多耶"，再到整个活动结束，都必须以芦笙队在前吹笙引导，以示隆重。侗乡秋后举行的"斗牛"活动，芦笙队是"牛王"的仪仗队，震撼人心的芦笙曲能够壮威造势，鼓舞"牛王"的斗志。凡村寨联欢，如集体作客的"多耶"，主队都要到村口寨门前举行迎宾仪式和送客仪式，这时，芦笙队就会列队村口路边或寨楼门前口吹芦笙夹道迎来送往，表达对客人团队的敬重之情。

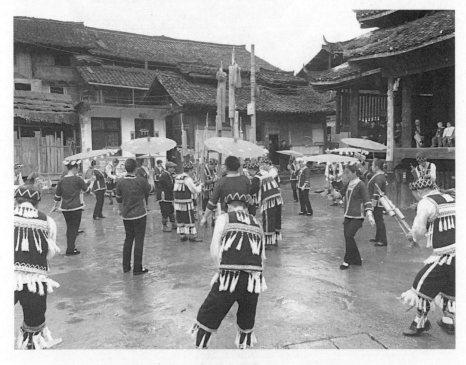

侗族芦笙表演场景

在侗族村寨举办的各种节庆活动和联寨娱乐活动中，都要吹奏芦笙。俗话说"无笙不成礼仪"，"无笙难显隆重"。因此，过去每个侗族村寨都有芦笙队。各种活动的重要内容之一，就是主客两寨芦笙队进行芦笙礼仪表演或芦笙吹奏技艺比赛。特别是活动开始时，主寨芦笙队要吹"迎宾曲"，客寨芦笙队吹"幸会曲"；活动结束时，主寨芦笙队要吹"送宾曲"，客寨芦笙队吹"答谢曲"，表现侗家人的文明礼仪风范。在侗族社会各种

大型活动中,侗族芦笙队实际上就是侗族民间的礼仪乐队,传承着侗族礼仪的古风古俗。

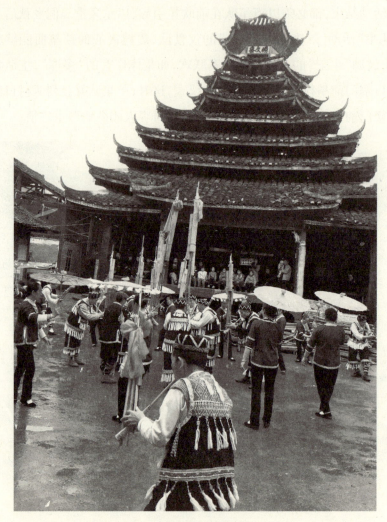

侗族芦笙表演场景

侗族还诞生了民间芦笙竞技活动,这就是侗族芦笙文化节上的芦笙赛。如在 2011 年 10 月"第二届中国(通道)侗族芦笙文化艺术节"中,特邀湘桂两省 12 支芦笙队伍参赛,表演赛、对抗赛激情演绎侗族芦笙文化魅力。芦笙匠及芦笙队相互竞技,收到良好效果。

第三章 通道芦笙的本体与表演特色

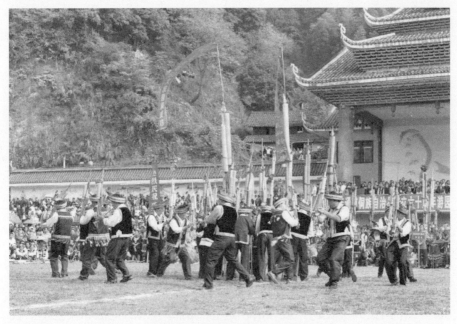

通道第十届芦笙比赛活动场景①

① http://www.dongzu8.com/thread-126038-1-1.html

第四章　通道芦笙传承人与传承曲目

通道侗族芦笙得以世代传承的关键在于传承人将曲目口口相传和手手相授。冯骥才说："当代杰出的民间文化传承人是我国各民族民间文化的活宝库,他们身上承载着祖先创造的文化精华,具有天才的个性创造力……中国民间文化遗产就存活在这些杰出传承人的记忆和技艺里。代代相传是文化乃至文明传承的最重要的渠道,传承人是民间文化代代薪火相传的关键,天才的杰出的民间文化传承人往往还把一个民族和时代的文化推向历史的高峰。"[①]

第一节　芦笙传承人

一、杨枝光

杨枝光,男,侗族,1954年出生于通道县独坡乡上岩村,是湘、桂、黔侗族地区远近闻名的"侗族芦笙制作工匠"与"芦笙手",现为国家级非物质文化遗产项目——通道侗族芦笙代表性传承人。

杨枝光的手艺好,他家里挂满了请他做芦笙的村寨送来的各种匾牌

① 冯骥才.民间文化传承人:活着的遗产[N].文汇报,2007-05-10.

与各式锦旗。芦笙制作是一项十分烦琐的手工技艺,杨枝光1974年开始跟叔叔杨保贵学习制作芦笙,经过几十年的磨炼,他的芦笙制作技艺在侗族村寨闻名遐迩。

杨枝光

芦笙为竹制吹管乐器,由笙斗、笙管、共鸣筒、簧片、箍等部件组成。笙斗由木质材料制成葫芦瓜状,上接一段小竹管供含吹,竹制笙管分两排成60~80度角插入笙斗,竹管在笙斗内安装铜质簧片,每根竹管均在接近笙斗处开1个音孔,再以篾片或麻线捆束。制作器具主要有大小刀、钻子、钳子、锯子、熟铜、松香脂、锉子、校音器等36种。

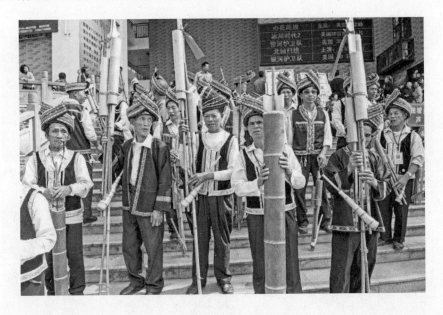

杨枝光和他的芦笙队员①

第一天是上山烧木炭,第二天是用木炭来熔铜皮,铜皮是用来做芦笙簧片的,第三天开始学做芦笙。芦笙制作要找好材料,以金竹为主,然后

① http://www.dongzu8.com/thread-126038-1-1.html.

学习安装芦笙管筒和试听铜皮片音,只有掌握这些基础的知识以后,师傅才开始慢慢将制作诀窍一一告知。芦笙制作技艺是祖传,从不外传,按接受能力,一般学习3到8年才可以成师。

 杨枝光8岁学会吹芦笙,通过自己摸索,请教师傅,利用空余时间练习,在掌握基本技艺以后,就在自家制作和到别的村寨去做芦笙,23岁就成为当地有名的芦笙师傅。"几十年来,他一直带着徒弟们在湖南、贵州、广西侗族地区制作芦笙,很多村寨的芦笙都是他们制作的。他们制作的芦笙质地优良,响声洪亮。杨枝光不仅为侗族地区芦笙队制作芦笙,还长期为全国各地的文工团提供6管、8管、11管、15管、18管、21管等各种不同专业表演的芦笙。"①同时,杨枝光师傅的芦笙演奏技艺更是一绝,他经常参加湘、桂、黔侗族地区举办的各类芦笙赛事及演出活动,并多次获得奖励。

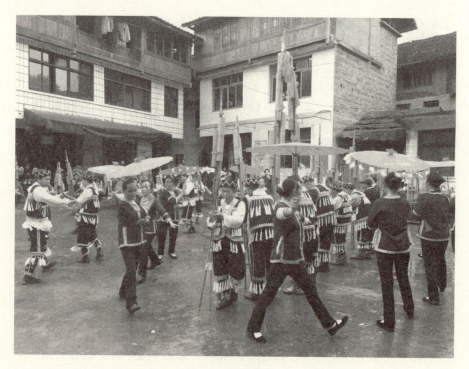

侗族芦笙表演场景

① 吴景军.三省坡下访笙匠[J].民族论坛,2010(08).

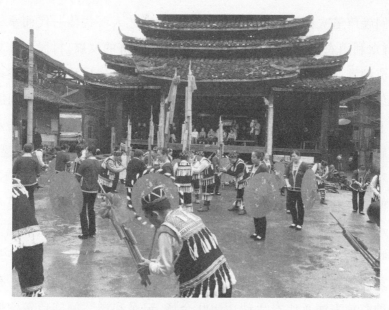

通道芦笙表演场景

二、石喜富

石喜富,男,通道陇城镇人。他的家族代代都喜好吹奏芦笙。石喜富精通当地所有的芦笙曲,现任陇城多管芦笙艺术团总编导,有"优秀民间导演"称号。1953年9月至1958年7月在陇城小学读书,1969年至1974年在县文工团学习民族器乐吹奏,1974年至今在家务农。

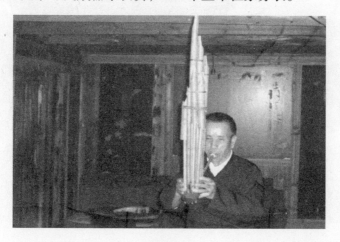

石喜富

侗族芦笙吹奏技艺是芦笙师傅和当地老艺人一代传一代而承续至今,群众利用农闲时节学习吹奏。随着社会经济的发展,村民与外界往来交流频繁,语言习俗和民族服饰越来越汉化,民俗民风正面临逐渐丧失的危机,致使有些村民认为,保护和发掘民俗文化是"时代的倒退",心理上有一定的抵触感,宁肯外出打工挣钱,也不愿意系统地去传承自己民族的传统文化。芦笙吹奏技艺的传承链条发生了严重的断裂,会吹芦笙的人越来越少。加上薄弱的物质基础造成资金投入严重不足,从而使现有的民俗文化资源没有得到充分的挖掘、整理与保护,更不用说传承了,从而严重制约了民俗文化的社会功能作用。所以,加强侗族芦笙吹奏技艺的保护和传承已是刻不容缓。石喜富积极将侗族芦笙吹奏技艺保护和传承下来,并带动周边村寨芦笙队的发展和创新。他参加各种芦笙表演及比赛活动达 200 余场,记录和谱写侗族芦笙曲牌几十首。

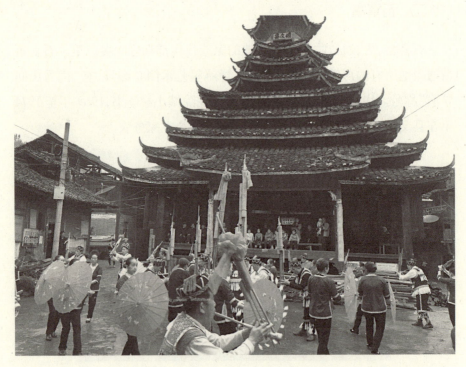

侗族芦笙表演场景

石喜富大力推广侗族芦笙文化,他认为:

(1)侗族芦笙文化具有融合性。吹芦笙时可站可坐可跳,特别是舞蹈时,边吹边跳,笙中有乐、乐中有舞、乐舞交融。所以,它是一项融音乐、舞蹈、运动于一体的民族传统项目。

(2)侗族芦笙文化具有广泛性。自从成立通道陇城多管芦笙艺术团以来,队员从70多岁老人到十来岁少年儿童都有参加。村里有芦笙活动,村寨男女老少出动,在吹吹跳跳中交流感情,促使村寨之间和睦友好。

(3)侗族芦笙文化具有观赏性。小伙子吹着芦笙奋力摇摆,边吹边跳,挺胸昂头,高昂的曲调,潇洒的舞姿,洋溢着男性阳刚的气概。姑娘们踏着拿油灯,打花伞和舞手帕,围圈翩翩起舞,充分展示侗家姑娘温柔、贤淑的性情。芦笙吹奏曲目十分丰富,其音调婉转缠绵,热情奔放,娓娓动听。几十把、上百把芦笙同时吹奏,气势磅礴,地动山摇,震撼人心。

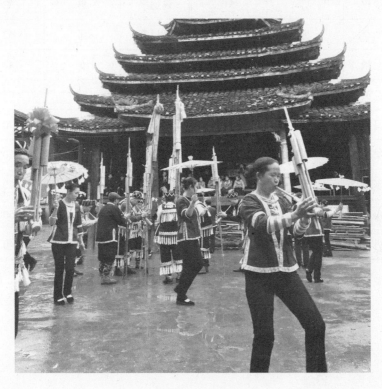

侗族芦笙表演场景

2003年1月,石喜富执导的"通道陇城多管芦笙艺术团"被县文化局正式命名为"通道县多管芦笙艺术团"。2005—2006年,石喜富率队连续两年获得中国湖南通道侗族芦笙节比赛一等奖。2004年10月,参加湖南电视台《快乐大本营》演出。

三、其他传承人

陇城镇坪寨村芦笙队员名单

姓 名	性别	年龄	姓 名	性别	年龄
龙珍香	女	50	杨光彪	男	60
龙永三	女	50	龙珍女	女	50
杨焕姣	女	50	吴新烈	女	50
杨少权	男	51	杨通平	男	72
龙明全	男	53	吴凤荣	男	53
石兰娥	女	50	石章浓	女	48
杨兰英	女	50	潘建光	男	63
杨昌识	男	70	龙章泽	男	70
杨笑銮	女	50	潘建恒	男	70
杨新焕	女	40	杨应兰	女	40
龙珍祥	男	65	杨炳娥	女	50
石方意	女	40	杨柳吉	女	40

第四章 通道芦笙
传承人与传承曲目

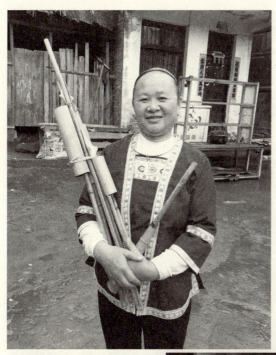

龙珍香

杨光彪

龙永三

龙珍女

第四章 通道芦笙
传承人与传承曲目

杨焕姣

吴新烈

杨少权

杨通平

第四章 通道芦笙
传承人与传承曲目

龙明全

吴凤荣

石兰娥

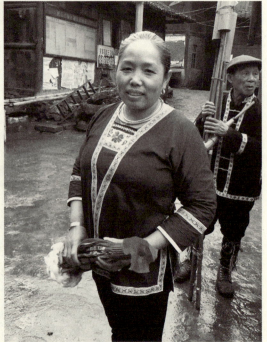

石章浓

第四章 通道芦笙
传承人与传承曲目

杨兰英

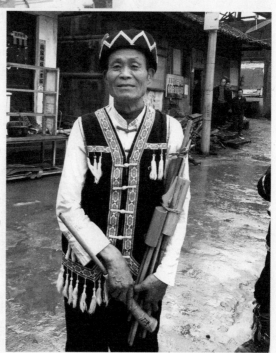

潘建光

杨昌识

龙章泽

第四章 通道芦笙
传承人与传承曲目

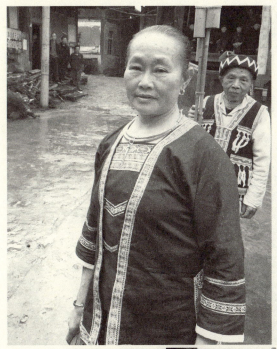

杨新焕

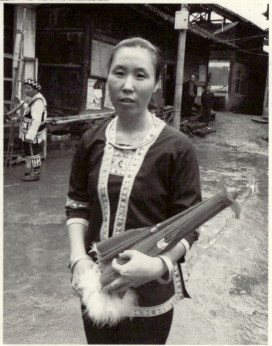

杨应兰

第四章 通道芦笙
传承人与传承曲目

龙珍祥

杨炳娥

石方意

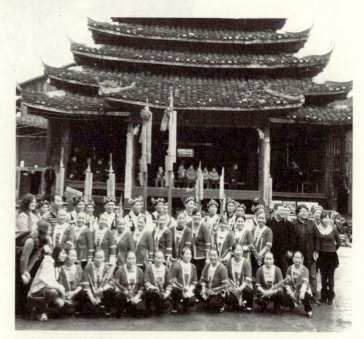

与坪寨芦笙队员合影

第二节 芦笙传承曲目

到目前为止,通道侗族自治县侗族地区传承的芦笙曲目主要有《前奏曲》(通常是芦笙比赛主办方当地芦笙队率先进场时演奏的曲目)、《召唤曲》(主笙队演奏,召唤各客笙队候场)、《集合曲》(客笙队候场完毕,主队演奏)、《迎宾曲》(客队入场时,主队演奏)、《狂欢曲》(主客队同奏)、《对抗曲》(主客队同奏)、《结束曲》(主客队同奏)、《告别曲》(比赛结束,双方同奏)、《过路曲》(芦笙队伍经过别的村寨时演奏)、《报信曲》(各队回到自家村寨时演奏)等。

传统芦笙曲手稿

一、《前奏曲》

前奏曲

(石敏帽 供稿)

1 ĩ 1	1 ĩ 1	1 ĩ 1	2 1 2̆ 2	2 1̃ 1 ‖
结 列	结 列	结 列	这 内	这 列

1 ĩ 1	2 1 2̆ 2	2 1̃ 1 ‖
结 列	这 内	这 列

2 6̃ 6	1 2̆ 2	2 1̃ 1 ‖
这 列	嗯	嗯 能

6 6̃ 6	6 6̃ 6	2 2	6 6̃ 6	2 6 6	2 6̃ 6	2̃ 2
结 列	结 列	哽	结 列	这 列	这 列	哽

6 6̃ 6	2 1̃ 1	6 6̃ 6	1 6̃ 6	2 6̃ 6	2 2	1 1̃ ‖
结 列	这 嗯	结 列	来 列	这 列	这	嗯

6 6̃ 6	2 6̃ 6	6 6̃ 6	1̃ 1	2̃ 2	2 1 0
结 列	这 列	结 列	嗯	那 哽	能

侗族芦笙由：(1∶2∶6) 音组成

侗族芦笙由(1:2:6)音组成

○表示开孔
●表示按孔

二、《集合曲》(《同梗》)

曲一：集 合 曲

手稿（石敏帽 供稿）

$2\ \underset{\frown}{6}\ 6\ |\ 2\ \underline{1\ 2}\ 2\ |\ 1\ \underline{1\ 1}\ 1\ |\ 1\ \underline{\widetilde{2}\ 2}\ :\|$
这列　这内　恩能　恩嫩

$1\ \underline{\widetilde{2}\ 2}\ |\ \underline{\widetilde{2}\ 2}\ 2\ |\ 1\ \underline{1\ 1}\ 1\ |\ 1\ \underline{\widetilde{2}\ 2}\ |$
恩嫩　啊　恩能　哽

$6\ \underline{\widetilde{6}\ 6}\ |\ 6\ \underline{\widetilde{6}\ 6}\ |\ 1\ \underline{1\ 1}\ 1\ |\ 1\ \underline{\widetilde{2}\ 2}\ |$
结列　结列　恩能　恩嫩

$2\ \underline{\widetilde{6}\ 6}\ |\ 3\ \underline{1\ 2}\ 2\ |\ \underline{\widetilde{2}\ 2}\ \underline{6\ \widetilde{6}\ 6}\ |\ 6\ \underline{\widetilde{6}\ 6}\ |\ 2\ \underline{1\ 2}\ 2\ |\ 1\ 0\ |$
这及　以哽　啊　结列　结列　这内　要

$2\ \underline{1\ \widetilde{2}\ 2}\ |\ \underline{\widetilde{2}\ 2}\ 1\ 1\ |\ 2\ \underline{1\ 2}\ 2\ |\ 1\ 1\ |\ 2\ \underline{1\ \widetilde{2}\ 2}\ |\ 1\ 0\ |$
这内　安　这内心安　这内　安

曲二：同　梗

（欧敏 演奏　郑流星 记谱）

1 = C

中板 ♩ = 80

[乐谱略]

说明：同梗，侗语，汉译为集合之意。当某寨芦笙队受外寨邀请要外出比赛时，必须先由领队登上鼓楼吹《同梗》，寨上芦笙手闻声赶到集合地点，准备出发。

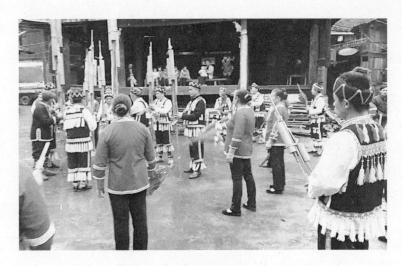

芦笙活动场景

三、《踩堂曲》

踩 堂 曲

手稿(石敏帽 供稿)

| 1 1 1 | 2 6̌ 6 | 2 6̌ 6 | 1̌ 1 ‖ 2 6̌ 6 | 2 6̌ 6 | 1̌ 1 ‖
| 恩 能 | 这 列 | 这 列 | 嗯 | 这 列 | 这 列 | 嗯 |

| 2 6̌ 6 | 2̌ 2 | 1̌ 1 ‖
| 这 列 | 哽 | 嗯 |

| 2 6̌ 6 | 6 6̌ 6 | 2 6̌ 6 | 2 6̌ 6 ‖
| 这 列 | 结 列 | 哽 列 | 这 列 |

$2\ \widetilde{6}\ \dot{6}\ |\ 6\ \widetilde{6}\ \dot{6}\ |\ 2\ \widetilde{6}\ \dot{6}\ |\ 6\ \widetilde{6}\ \dot{6}\ :\|$
这列　　结列　　哎到　　结列

$6\ \widetilde{6}\ \dot{6}\ |\ 2\ \widetilde{6}\ \dot{6}\ |\ \widetilde{1}\ 1\ |\ 1\ \widetilde{1}\ 1\ |\ 2\ \widetilde{1}\ 1\ |\ 1\ \widetilde{2}\ 2\ :\|$
结列　　这列　　嗯　车　这列　　哎

$6\ \widetilde{6}\ \dot{6}\ |\ 2\ 1\ 2\ 2\ |\ 1\ 1\ 1\ 1\ |\ 2\ \widetilde{1}\ 1\ |\ \widetilde{2}\ 2\ |\ 1\ 1\ :\|$
结列　　这哎　车列　　这列　　这　嗯

四、《过路曲》（同打）

曲一：过　路　曲

《过路曲》（石敏帽　供稿）

$\widetilde{1}\ \dot{6}\ |\ 1\ \widetilde{2}\ 2\ |\ 2\ \widetilde{6}\ \dot{6}\ |\ 1\ \widetilde{1}\ 1\ :\|$
通级　　通架　　这到　　安

$\widetilde{1}\ \dot{6}\ |\ 1\ \widetilde{6}\ \dot{6}\ |\ 2\ 6\ :\|$
通级　　通列　　这及

$\widetilde{1}\ 1\ |\ 2\ 6\ |\ 2\ 6\ :\|$
安　　这及　这及

曲二：同　打

（欧敏演奏　郑流星记谱）

1 = C

中板 ♩ = 85

说明：1. 同打，侗语，汉译为借路过，当芦笙队路过别的村寨时要吹《同打》，意思是借贵寨之路通过，不进寨麻烦打扰了，下次再来。
2. 吹奏此曲是侗族六管三音中音芦笙。

五、《对抗曲》

对 抗 曲

（石敏帽 供稿）

$\underline{2\ 2\ 1}\ |\ \underline{1\ 2\ 2}\ \|:\ \underline{2\ 6}\ \underline{2\ 1\ 2}\ |\ \underline{1\ 1\ 2}\ :\|$
这 内 安　结 内 安　这 列　限　啊 恩 能 哽

$\underline{6\ 1}\ \underline{1\ 2}\ |\ \underline{6\ 1\ 2}\ :\|\ \underline{2\ 2\ 1}\ |\ \underline{1\ 2\ 1}\ :\|$
结 能 恩 能　结 恩 能　这 内 安　结 内 安

$\underline{6\ 1}\ \underline{2\ 1}\ |\ \underline{6\ 2\ 1}\ :\|$
结 恩 这 恩　结 这 恩

$\underline{6\ 1}\ \underline{2\ 1}\ |\ \underline{6\ 2\ 1\ 2}\ |\ \underline{6\ 2\ 1\ 0}\ :\|$
结 恩 这 恩　结 这 安 这　结 这 安

$\underline{2\ 2\ 1\ 0}\ |\ \underline{1\ 2\ 1\ 0}\ :\|$
这 内 安　　结 内 安

六、《迎宾曲》(《引轮》)

曲一：引　轮

（欧敏演奏　郑流星记谱）

1 = C　　快板 ♩=160 号角般地 较自由

[乐谱略]

说明：1. 引轮，侗语，汉译为迎客之意，当主寨芦笙队邀请客寨芦笙队比赛，客寨队到达主寨前时，主寨芦笙队便吹起《引轮》欢迎客队进寨。

2. 此曲用侗族六管三音（只有 CDA 三个音）中音芦笙吹奏。

3. 上行谱为和音，下行为旋律，因和音的实际音高均高于旋律，故置于上行。

第四章 通道芦笙
传承人与传承曲目

曲 二

2 2 1 1 | 2 1 1 1 | 2 2 | 1 1 2 2 | 2 1 2 2 | 1 1 :||
哎 嗯 这 嗯 哎 嗯 哎 这 内 嗯

2 6 6 | 6 6 6 | 1 2 6 6 | 2 2 | 6 6 :||
这 业 结 业 哎 业 这 业

2 6 6 | 6 6 6 | 1 2 6 6 | 1 | 6 6 :||
这 业 结 业 哎 业 车 业

6 6 6 | 2 6 6 | 1 1 2 6 6 | 2 6 6 | 1 1 :||
结 业 这 业 嗯 这 业 这 业 嗯

6 6 | 2 2 | 2 6 6 | 1 1 :||
结 哎 这 业 嗯

6 6· 2 | 1 2 2 | 1 0 0 :||
结 业 业 安 挂 安

曲 三

$2\ 1\ 1\ |\ 1\ 1\ 1\ |\ 2\ 2\ |\ 1\ 1\ |\ 2\ 2\ |\ 2\ 6\ 6\ |\ 1\ 1\ :\|$
哎 嗯　车 嗯 哎　嗯　哎　这 业　嗯

$2\ 6\ 6\ |\ 6\ 6\ 6\ |\ 1\ 2\ 6\ 6\ |\ 1\ 0\ 0\ :\|\ 1\ 2\ 6\ 6\ |\ 1\ 2\ 6\ 6\ |\ 1\ 0\ 0\ :\|$
这 业　结 业　哎 业　安　　哎 业　哎 业　安

$1\ 2\ 6\ 6\ |\ 2\ 2\ 6\ 6\ :\|\ 1\ 2\ 6\ 6\ |\ 1\ -\ 6\ 6\ :\|$
哎 业　这 业　哎 业　车 业

$1\ 2\ 6\ 6\ |\ 2\ 2\ 6\ 6\ :\|\ 1\ 2\ 6\ 6\ |\ 1\ 1\ 6\ 6\ :\|$
哎 业　这 业　哎 业　车 业

$2\ 6\ 6\ |\ 1\ 6\ 6\ |\ 2\ 6\ 6\ |\ 1\ 1\ :\|$
这 业　车 业　这 业　嗯

$6\ 2\ 2\ |\ 2\ 6\ 6\ |\ 1\ 1\ |\ 6\ 6\ 6\ |\ 1\ 2\ 2\ |\ 1\ 0\ 0\ |$
结 哎　这 业　嗯　　结 业 安 挂 安

第四章 通道芦笙
传承人与传承曲目

曲 五

6 6̃ ·2 | 6 6̃ ·2 | 1 2 0 :‖
结业义 结业义关挂

2 6̃ 6̃ | 6 6̃ ·2 | 6 6̃ ·2 | 1 2 0 :‖
这安 结业义 结业义关挂

2 2̃ 2̃ | 6 6̃ ·2 | 6 6̃ 6̃ | 1 6̃ 6̃ | 2 1 1 | 1 6̃ 6̃ | 2 1 1 | 2 1 :‖
这内 结业业 结业 车业 按 车业 安 安

6 6̃ 6̃ | 2 6̃ 6̃ | 6 6̃ 6̃ | 2 2̃ 2̃ | 1̃ 1 |
结业 这内 结业 这内 嗯

1̃ 1 | 1 2̃ 2̃ | 1 2̃ 2̃ | 2̃ 2 | 6 6̃ ·2 | 1̃ 1 | 1 2̃ 2̃ | 1 2̃ 2̃ :‖
嗯哽 嗯那 这 结业义 嗯 哽 嗯那

2 3̃ 3̃ 2 | 6 6̃ ·2 | 6 6̃ ·2 | 1 2 0 |
这及 结业义 结业义关挂

6 6̃ 6̃ | 2 2̃ 2̃ | 2 2̃ 2̃ | 2̃ 2 | 6 6̃ ·2 | 6 6̃ 6̃ | 6 6̃ 6̃ |
结业 这内 这内 这 结业义 结业 结业

2 2̃ 2̃ | 1 0 0 |
这内 安

曲 六

$1\ \dot{6}\ \dot{6}\ |\ 2\ 1\ 1\ |\ 2\ 1\ 1\ |\ 2\ 3\ 3\ 3\ :\|\ 2\ 1\ 2\ 2\ |\ \dot{6}\ \dot{6}\ \dot{6}\ |\ 2\ 1\ 1\ |$
也业　安　　安　　这及　　这哎　也业　安

$2\ 1\ 1\ |\ 2\ 3\ 3\ 3\ :\|$
安　　这及

$2\ 1\ 2\ 2\ |\ 1\ \dot{6}\ \dot{6}\ |\ 2\ 1\ 1\ |\ 2\ 1\ 1\ :\|\ 1\ \dot{6}\ \dot{6}\ |\ 2\ 1\ 1\ |\ 2\ 1\ 1\ |$
这哎　也业　安　　安　　也业　安　　安

$1\ \dot{6}\ \dot{6}\ |\ 2\ 2\ 2\ |\ \dot{6}\ \dot{6}\ \dot{6}\ |\ 2\ 2\ 2\ |\ 1\ 1\ :\|\ 1\ 2\ 2\ |\ 1\ 1\ |$
也业　这呐　结业　这内　嗯　嗯那　嗯

$1\ 2\ 2\ |\ \dot{6}\ \dot{6}\ \dot{6}\ :\|$
嗯那　结业

$1\ 2\ 2\ |\ 1\ 1\ |\ 1\ 2\ 2\ |\ \dot{6}\ \dot{6}\ \cdot\ 2\ |\ 1\ 2\ 0\ :\|$
嗯那　嗯　嗯那　结业义　关挂

$\dot{6}\ \dot{6}\ \dot{6}\ |\ 2\ 2\ 2\ |\ 2\ 2\ 2\ |\ 2\ 3\ 3\ 3\ :\|$
结业　这内　这内　这及

$\dot{6}\ \dot{6}\ \cdot\ 2\ |\ \dot{6}\ \dot{6}\ \dot{6}\ |\ \dot{6}\ \dot{6}\ \dot{6}\ |\ 2\ 2\ 2\ |\ 1\ 0\ 0\ |$
结业义　结业　结业　这内　关

曲 七

$1\ \widehat{2\ 1}\ 1\ |\ 2\ \widehat{\dot6\ 6}\ |\ 1\ \widehat{\dot6\ 6}\ |\ 1\ \widehat{0\ 1}\ |\ 1\ \widehat{2\ 1}\ 1\ ∥$

哎六　这业　车业　安　哎天

$2\ \widehat{\dot6\ 6}\ |\ 1\ \widehat{\dot6\ 6}\ |\ \widehat{2\ 2}\ ∥\ 1\ 2\ \widehat{3\ 2}\ |\ 1\ \widehat{2\ 2}\ |\ 2\ \widehat{\dot6\ 6}\ |\ 1\ 0\ 0\ ∥$

这业　车业　愿　哎及　林架　这业　安

$\widehat{\dot6\ 6}\ \dot6\ |\ 1\ \widehat{2\ 2}\ |\ 1\ \widehat{\dot6\ 6}\ |\ 1\ 0\ 0\ ∥$

结业　嗯难　车业　安

$1\ \widehat{\dot6\ 6}\ |\ 2\ \widehat{\dot6\ 6}\ |\ 2\ \widehat{1\ 1}\ ∥$

也业　这业　这嗯

$2\ \widehat{\dot6\ 6}\ |\ \widehat{\dot6\ 6}\ \dot6\ |\ 2\ \widehat{\dot6\ 6}\ |\ \widehat{1\ 1}\ ∥$

这业　结业　这业　嗯

$6\ 1\ \widehat{2\ 2}\ |\ 2\ \widehat{\dot6\ 6}\ |\ \widehat{1\ 1}\ ∥\ \widehat{\dot6\ 6}\ \dot6\ |\ 1\ \widehat{2\ 2}\ |\ 1\ 0\ 0\ ∥$

结哎　这业　嗯　结业　关挂　关

曲 十

$2\ \widetilde{6\ 6}\ |\ \widetilde{2\ 2}\ 2\ |\ \widetilde{6\ 6}\cdot 2\ |\ 2\ \widetilde{1\ 1}\ :\|$
也 以　　这 内　　结 业 义　　乌 能

$\widetilde{2\ 2}\ 2\ |\ \widetilde{2\ 2}\ 2\ |\ \widetilde{6\ 6}\cdot 2\ |\ 2\ \widetilde{1\ 1}\ :\|$
这 内　　这 内　　结 业 义　　乌 能

$\widetilde{6\ 6}\cdot 2\ |\ \widetilde{6\ 6}\ 6\ |\ \widetilde{6\ 6}\cdot 2\ |\ 2\ \widetilde{1\ 1}\ :\|$
结 业 义　　结 业　　结 业 义　　乌 能

$\widetilde{1\ 1}\ \widetilde{1\ 1}\ |\ \widetilde{1\ 1}\ \widetilde{1\ 1}\ |\ \widetilde{6\ 6}\ 6\ |\ 2\ \widetilde{1\ 1}\ :\|$
也 嗯　也　嗯　结 业　　乌 能

$2\ \widetilde{1\ 2}\ 2\ |\ 1\ 0\ 0\ :\|$
这　内　关

曲十一

| 1 6̃ 6 | 2 1̃ 1 | 2 1̃ 1 :‖
也业　安乌　安乌

| 1 6̃ 6· | 2 2̃ 2 | 6 6̃ 6· | 2 2̃ 2 | 1̃ 1 :‖
也业　这内　结业　这内　嗯

| 1 2̃ 2 | 1̃ 1 | 1 2̃ 2 | 2̃ 2 | 6 6̃· 2 | 1 2̃ 2 | 1̃ 1 | 1 2̃ 2 |
哎　　嗯　嗯那　这　结业义　哎　嗯　嗯那

| − − − :‖
这

| 6 6̃· 2 | 6 6̃· 2 | 1 2̃ 2 | 1 0 0 |
结业义　结业义　关挂　关

曲 十 二

$1\ \underset{\frown}{6\ 6}\ |\ 2\ \underset{\frown}{1\ 1}\ |\ 2\ 1\ 0\ \|$
也业　安乌　安

$1\ \underset{\frown}{6\ 6}\ |\ 2\ \underset{\frown}{1\ 1}\ |\ 2\ \underset{\frown}{1\ 1}\ |\ 1\ \underset{\frown}{2\ 2}\ |\ 3\ \underset{\frown}{3\ 3}\ \|$
也业　安乌　安乌　关挂　及力

$2\ \underset{\frown}{2\ 2}\ |\ \underset{\frown}{6\ 6}\cdot 2\ |\ \underset{\frown}{6\ 6}\cdot 2\ |\ 6\ \underset{\frown}{1\ 1}\ |\ \underset{\frown}{6}\cdot 2\ |\ 1\ \underset{\frown}{2\ 2}\ |\ 2\ \underset{\frown}{3\ 3\ 3}\ \|$
这内　结业义　而业义　结嗯　业义　关挂　及力

$2\ \underset{\frown}{6\ 6}\ |\ \underset{\frown}{6\ 6}\cdot 2\ |\ 6\ \underset{\frown}{1\ 1}\ |\ \underset{\frown}{6}\cdot 2\ \|$
这业　结业义　结恩　业义

$1\ \underset{\frown}{6\ 6}\ |\ 2\ \underset{\frown}{2\ 2}\ |\ \underset{\frown}{6\ 6}\ |\ \underset{\frown}{2\ 2}\ |\ 2\ \underset{\frown}{1\ 1}\ \|$
也业　这内　结业　这　这嗯

$1\ \underset{\frown}{2\ 2}\ |\ \underset{\frown}{1\ 1}\ |\ 1\ \underset{\frown}{2\ 2}\ |\ \underset{\frown}{2\ 2}\ |\ \underset{\frown}{6\ 6}\cdot 2\ |$
哽　嗯　嗯那　这　结业义

$1\ \underset{\frown}{2\ 2}\ |\ \underset{\frown}{1\ 1}\ |\ 1\ \underset{\frown}{2\ 2}\ |\ \underset{\frown}{2\ 2}\ |\ \underset{\frown}{6\ 6}\cdot 2\ |\ \underset{\frown}{6\ 6}\cdot 2\ |\ 1\ 2\ 0\ |$
哽　嗯　嗯哪　这　结业义　结业义关挂

七、《上路曲》(《同拜》)

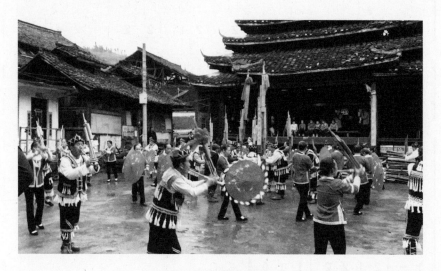

侗族芦笙表演场景

同　拜

（欧敏演奏　郑流星记谱）

1 = C　中板 ♩ = 84

和音 ｜ 2/4 6 - ｜ 6 - ｜ 6 0 0 6 - ｜ 6 - ｜ 6 - ｜
旋律 ｜ 2/4 2̌ 1. ｜ 2̌ 1̱2. ｜ 1 - ｜ 2̌ 1̱2. ｜ 2̌ 1. ｜ 2̌ 1̱2. ｜

｜ 6 0 0 ｜ 6 - ｜ 6 0 0 ｜ 6 - ｜ 6 0 0 ｜ 6 - ｜ 6 0 0 ｜
｜ 1 - ｜ 2̌ 1̱2. ｜ 2̌ 1̱2. ｜ 1 - ｜ 2̱1̱2̱2 ｜ 2̌ 1̱2. ｜

｜ 6 1 ｜ 6 0 0 6 - ｜ 6 - ｜ 6 - ｜ 6 0 0 6 - ｜
｜ 2̌ 1̱2. ｜ 1 - ｜ 2̌ 1̱2. ｜ 1. 2 ｜ 1. 2 ｜ 1 - ｜ 2̌ 1̱2. ｜

说明：同拜，侗语，汉译为出发。当芦笙队集合后，由领队吹《同拜》曲，众人闻声列队，出发上路。

第五章　通道芦笙的文化内涵与价值追问

通道侗族芦笙不仅与广大民众的生产实践有着"剪不断理还乱"的瓜葛，而且还与当地的宗教信仰、生活习性密切关联，彰显着整体的音乐认知观、人生世界观。这些观念展现了鲜活的"生活世界"，使人们在获得音乐享受的同时获得了其他社会知识，是具有独特价值和广泛社会学意义的文化系统。

第一节　芦笙的文化内涵

芦笙是我国中原地区的古老乐器，它有着娱神、娱人的文化内涵和艺术价值，成为一种特有的文化表现形式。经过千百年的发展，芦笙音乐文化形成了独具特色的民族文化象征。探其缘由，芦笙音乐文化源自本民族的竹崇拜，芦笙的制材和娱神功能的神圣性，使芦笙音乐文化把竹文化精神层面的作用和意义发挥到极致，被视为民族之魂，也成为侗族文化中绝不可少的本质性特征。芦笙文化是具备了大众性、生命力和丰富文化内涵的民族子文化。

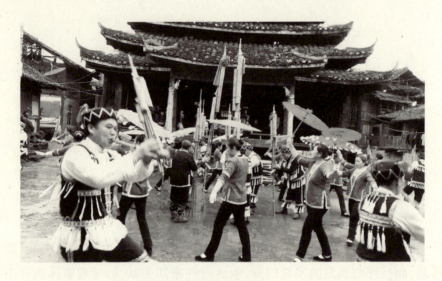

侗族芦笙表演场景

芦笙及其音乐活动,具有一种民族文化的特殊意义。

民间传统芦笙多用于春播、秋收庆典、节日聚会、娱乐、祭祀等民族传统习俗生活之中。芦笙音乐具有多种多样的演奏、表演形式,拥有大量具有丰富文化内涵的芦笙词、曲,反映了人民在特定历史时期的社会意识、社会斗争及民风民俗。芦笙成了一种特有的文化现象,在我国南方诸少数民族中间广为流传,并与这些民族的伦理道德观念、审美情趣以及生活习俗息息相关。这一现象,在整个世界音乐文化中,已充分显示出其特有的文化价值,是世界文化及艺术生态中不可缺少的组成部分。因此,芦笙的改革与发展,必须建立在既要继承优秀的民族音乐传统又能适应社会进步和音乐文化发展的基础之上。

在我国南方民族中,使用芦笙作为文娱器乐的民族不仅仅是侗族,还有瑶族、苗族、水族、仡佬族等。而侗族,从古老中原文化的承继特点和芦笙文化在本民族文化特质表现上,都占据了重要地位。同时,也因为芦笙音乐被作为众人的娱乐工具,被世俗化,从而增加了它的社会文化功能,深深根植于侗族文化系统之中,为广大侗族人民所喜爱。而恰恰由于它的世俗化,又有了更为广泛的群众基础,使得它的神圣化得以巩固。

第五章 通道芦笙的文化内涵与价值追问

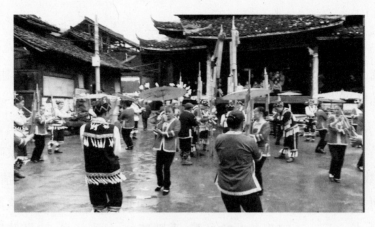

侗族芦笙表演场景

在通道自治县侗族几千年的历史发展进程中,芦笙作为侗族人民始终不离不弃的乐器,它身上所蕴含的文化内涵已经远远超出了它作为普通乐器所具有的吹奏功能。"伴随芦笙所出现的芦笙词、芦笙舞、芦笙祭祀、芦笙传说故事等孕育并形成了侗族文化最博大精深的部分——芦笙文化。芦笙文化渗透在侗族人民的生产生活、历史文化及宗教信仰等领域,体现了侗族人民的生活态度、民族性格、文化面貌、心理素质及伦理道德,是侗族文化的象征。"[1]

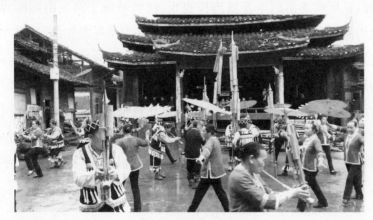

侗族芦笙表演场景

[1] 肖丹丹.苗族芦笙文化的现代传承与发展——以广西融水苗族自治县为例[J].学术论坛,2011(09).

一、芦笙中的乐舞元素

湘、黔、贵三省交界处的侗族聚居区人民在吹奏芦笙时有一套独特的舞曲和舞步,这种"乐舞"表演形式有着悠久的历史渊源。《宋史·蛮夷传》中有这样的记载:宋至道元年(公元995年)龙番等到宋廷朝贡,宋太宗先是"询以地理风俗",然后"令作本国歌舞","一人吹瓢笙如蚊呐声,良久,数十辈联袂宛转而舞,以足顿为节,询其曲则名曰水曲"。清朝康熙年间文人陆次云在其所撰的《峒溪纤志》中记录芦笙乐舞:"执芦笙。笙六管,长二尺……笙节参差吹且歌,手则翔矣,足则扬矣,睐转肢回,旋神荡矣。初则欲接还离,少则酣飞畅舞,交驰迅逐矣。"这种边吹边舞的"乐舞"形式一直传续至今。其表演动作敏捷,演奏技术娴熟,乐曲节奏紧凑,舞蹈姿态优美。

二、芦笙中的祭祀遗风

在通道侗族地区,芦笙也是丧葬祭祀仪式活动的重要构成部分。芦笙在丧葬仪式中被广泛使用,表明它已经从一种普通乐器上升为一种法器、神器,它所吹奏出的声音被当作丧乐,已经被赋予沟通阴阳两界的神秘文化内涵。在丧葬仪式活动中,人们通过吹奏芦笙祭祀曲、跳芦笙祭祀舞来表达对死者的怀念与尊重,同时也表达对亲友乡亲们的安慰与问候。作为沟通阴阳两界的法器、神器,芦笙在丧葬仪式的整个过程都要用到,每个阶段都有特定的曲子。例如,标志丧葬祭祀活动开始时,吹奏《大亮曲》,出棺时奏《送别曲》等。他们都是带有祭祀性质的曲调。除此之外,芦笙也在祭祖活动中被普遍采用,起到告慰先祖,祭祀神灵,祈求平安的功用。

第五章 通道芦笙的文化内涵与价值追问

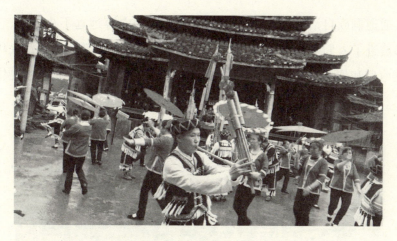

侗族芦笙表演场景

三、芦笙中的婚恋媒介

芦笙不仅是侗族人民重要的娱乐工具,而且也是表达思想感情的重要纽带,观芦笙赛事,参与其中活动,不但为男女青年提供了白天公开正面相识的机会,还为男女青年们创造了夜晚相约行歌坐夜抒发情感的条件,成为男女青年交友择偶的一个重要媒介,是侗族婚姻习俗文化的活态载体。

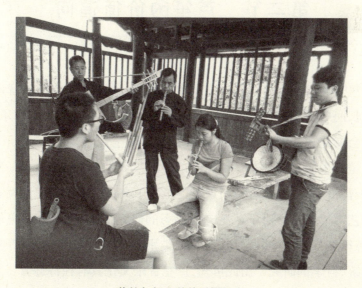

芦笙与侗族其他乐器组合

通道侗族自治县的芦笙音乐文化所蕴含的内容远远不止这些,它早已渗透进了人们生活的各个领域。芦笙音乐承载着少数民族的重大历史文化信息和原始记忆,有着丰富的文化内涵,被誉为少数民族文化的象征。

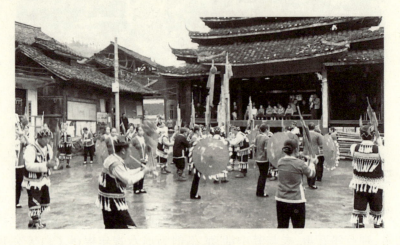

芦笙表演场景

第二节 芦笙的价值追问

芦笙是通道侗族传统音乐文化中的核心乐器之一,在侗族音乐实践的历史长河中,蕴积了丰富的文化内涵,其功能已不限于普通的乐器,因承载社会文化功能的多样性,而形成独特的芦笙音乐文化。

芦笙音乐文化传达着一种深刻的美。以其憨厚、稚拙、狰狞、变形等形象,极富情感魅力,最直接表现在芦笙音乐文化里面的芦笙曲调和芦笙舞蹈的艺术形象上。对于芦笙文化形态的研究,很多学者从芦笙乐舞的分类、芦笙型号、芦笙曲调以及芦笙的类别与形制、作用与功能等方面进行了系统、科学的研究。由此可知,芦笙音乐文化具有独特魅力。

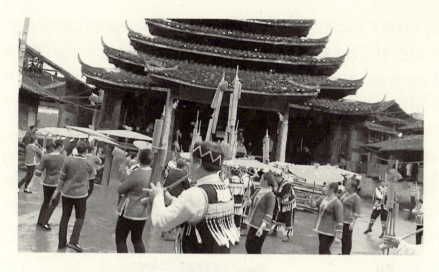

侗族芦笙表演场景

一、社会和谐价值

侗族芦笙文化是一种礼仪文化,不尚武,只追求亲和。和侗族其他文化一样,其精髓就是追求和谐的社会价值观。纵观侗族历史,民族内部几乎没有发生过支系与支系、村寨与村寨之间的纷争,民族外部与汉、苗、瑶、壮、布依、水等兄弟民族长期杂居,历史上也从没有发生过族际战争。这都是侗族文化价值取向的结果。侗族芦笙文化彰显了民族文化的优秀品质,侗族芦笙文化使侗族村寨之间沟通情感,增进团结与友谊,增强民族凝聚力和亲和力,是促进民族认同的强化剂,也是增进与周边兄弟民族和睦相处、加强友谊、构建族际和谐社会的黏合剂。

可以说,侗族芦笙文化是最能体现东方文明的文化,对推动人类社会的文明与进步,促进人类团结、和谐、友好相处具有极强的现实意义。

二、文化研究价值

芦笙音乐并不是孤立的文化形式。研究一种文化,要弄清它的源流、形态结构、社会功能分类及其所处的社会文化环境中所衍生出来的新的文化功效,必须站在文化学、哲学、宗教学、经济学的纵横交叉点上展开考

察,对所研究的对象进行立体透视。芦笙音乐文化的研究,需要全方位、立体化。社会意识形态的产生,离不开社会经济形态的主导因素,而文化意识形态的反作用,就反映在文化凝聚力作用下区域经济的竞争上。通道侗族自治县有着浓厚的地域民族文化,要想将其作为经济项目开发,必然要和民俗文化、宗教文化、艺术文化巧妙地联系在一起。我们在积极思考芦笙音乐文化问题时,应综合形态学、文化学、美学、经济学不同视点构成立体透视,观察其形态特征,分析其源流和社会功能及其演变出来的新的文化功效,从而进一步解剖这一音乐文化在文化传承中所发挥的文化板块效应。

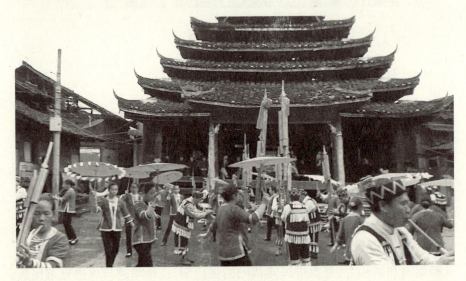

侗族芦笙表演场景

首先,受时代政治、经济、文化影响下产生的以芦笙文化为载体的原始神秘的生殖图腾崇拜艺术,这是源;其次,社会制度、文化形态的转变使得芦笙文化变异其功能,审美意识形态的产生使得芦笙文化的形态结构得到发掘和完善。在此过程中,艺术界发挥了核心作用,民族艺术界的专家们通过毕生或长期研究,使得芦笙音乐文化的载体芦笙曲调和芦笙舞蹈以音乐艺术的形象展现在世人面前,凸显其古朴、神秘之美和独特的魅力。

三、经济开发价值

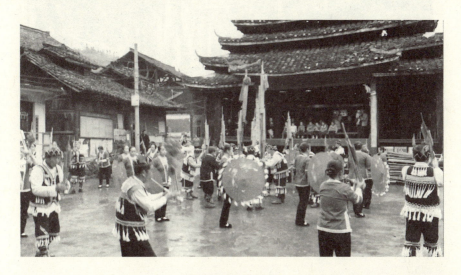

侗族芦笙表演场景

任何一种有价值的文化形态被发掘出来都是可以作用于经济形态的,所以芦笙的传承、发展应放入其所在的大文化背景——文化板块环境中去发掘社会经济文化价值,进而完善其艺术形态和理论体系。芦笙音乐文化的继承与发展不能停留在类似如搞搞表演、做做工艺品等这些原始、单一的形式上,应开拓科学、长远的战略性视野。即从综合政治经济、文化艺术、文艺美学等方面出发,以文化科研作为后盾,向各地区乃至国际进行宣传,打响通道侗族自治县良性

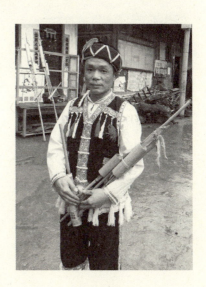

芦笙演员

公众形象的知名度,带动整个通道音乐文化的发展,从而促进通道的经济文化发展。

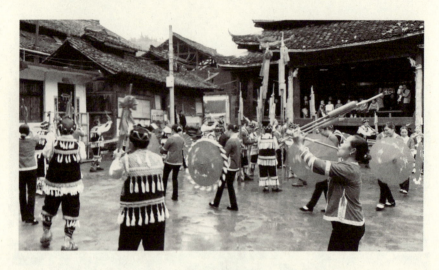

芦笙表演场景

第六章　通道侗族芦笙与其他民族芦笙的比较研究

在我国西南少数民族地区，逢年过节、集会宴飨、婚丧嫁娶等，都要用各种各样的芦笙表演来助兴，芦笙已然成为少数民族文化的象征和符号。由于各民族生活地域、思维特征、民间民俗、审美追求等的不同，形成了彼此间既有联系又有各自艺术风格特征的芦笙文化体系，故而西南诸多少数民族都有"芦笙之乡"的美誉。本章将通道侗族芦笙与其他民族芦笙进行比较考量，以凸显彼此间的文化异同。

第一节　各民族芦笙概览

芦笙是我国西南贵州、云南、广西、湖南、四川等省少数民族地区广为流传的传统乐器之一，尤其在侗族、苗族、瑶族、水族等[①]民众中普遍使用。此处主要对苗族、瑶族和水族芦笙做概论式的描述。

一、苗族芦笙

苗族，是南越族的后裔，其先祖可追溯到原始社会时期中原一带的蚩

① 芦笙分布的民族较广，有人曾统计为 16 个。见张寿祺.我国西南民族的"芦笙文化"及其地理分布[J].社会科学战线，1990(01).

尤部落。从商周时期开始,苗族先民因逃避战争和朝廷的追杀等,开始从黄河流域四处迁徙。今在湖南、贵州、四川和云南等地分布较为集中。苗族不仅是一个历史悠久的民族,而且还是一个能歌善舞的民族。勤劳、智慧的苗族人民在长期的生产生活实践中创造了形式多样、文化底蕴深厚的艺术样式。其中,芦笙便是苗族文化的象征。

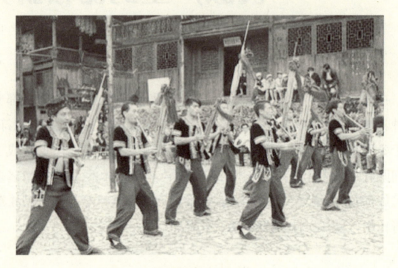

苗族芦笙演出场景

苗族芦笙分布广泛。最具影响和最为兴盛的苗族芦笙当属贵州的苗族芦笙,分布在贵州全境;在湖南主要分布于靖州苗族侗族自治县、城步苗族自治县;在广西主要分布在融水、隆林、三江、龙胜一带;在四川主要分布在黔江、秀山、酉阳、彭水等地;在云南则以文山、昭通、红河等地较为常见。

在刘介的《苗荒小记》中记载:"苗人虽狂野,然酷爱音乐。芦管(芦笙)一物几乎无人不习,无家不备。"现今,在苗族聚居地方的重要年节等传统民俗活动中,依然存留着芦笙演奏和芦笙踩堂舞的艺术形式,足见芦笙在苗族的重要地位。

苗族芦笙形制多样。有的是直管,有的是弯管;有的带有共鸣筒,有的不带共鸣筒;就连共鸣筒的材质也有竹筒、笋壳、牛角、葫芦等的不同。

故而其音色有的柔和清脆,有的粗犷高亢,有的低沉浑厚。它们或在同一地区结成片状分布,或散存于某一狭小区域之中。

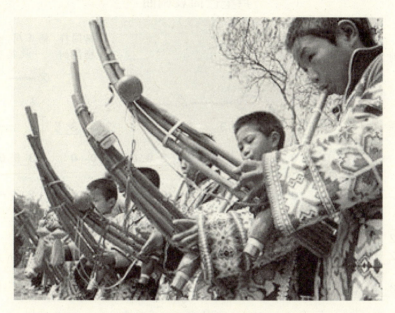

苗族弯管芦笙

苗族芦笙的表演把词、曲、舞三者融为一体,具有原始"乐舞"的文化色彩,继承了苗族历史文化的古朴特质。从表现形态的视角看,苗族芦笙通常以且奏且舞的方式呈现,有时也有只奏不舞的表演形式和吹奏为辅的炫技性表演;从演奏形式的视角看,单人且奏且舞、对子且奏且舞以及炫技性且舞且奏是苗族芦笙常见的表演方式。单人且奏且舞是一种单人即兴、自由地进行芦笙演奏;对子且奏且舞主要指两人对奏,或两支队伍各自齐奏而又相互竞奏的演出形式;而炫技性且舞且奏的目的主要在于展示、炫耀演奏技艺,舞蹈作衬托。既可以是单人、多人演奏,也可以是队伍集体表演。

苗族芦笙的传统曲目约有 120 首,代表作品有节日喜庆时吹奏的《小曲》《合调》《踩堂舞曲》,有竞赛时吹奏的《比赛曲》,有表示邀请的《邀请舞曲》《试探曲》,有提亲时演奏的《招亲曲》,有告慰亡灵的《哀调曲》,等等。

谱例：《哀调曲》

芦笙芒筒哀调曲

杨国祥　杨正周　吹奏
杨昌树　　　收集整理

第六章 通道侗族芦笙与其他民族芦笙的比较研究

另外,还有《水利战歌》《野营到苗寨》《欢乐的苗寨》《丰收之夜》《吹起芦笙唱丰收》《铁路修到苗家寨》《山寨盛开幸福花》《苗山情》《苗山美啊苗山秀》《苗岭连北京》《苗童》等改良芦笙曲。

谱例:《苗山美啊苗山秀》

苗山美啊苗山秀
《声乐与芦笙》

杨昌树 曲

```
⎡ 3 2 2 1 | 1 2 3  | 6 6 2 3 | 5 5 2 3 | 3 2 2 6 | 6 2 3 |
⎣ 1 6 2 1 | 6 2 3  | 1 1 2 3 | 3 3 2 1 | 1 6 2 1 | 6 2 3 |

⎡ 6  -  | 6   2 3 | 6  -  | 6   5 6 | 1̇  -     |
⎣ 1 1 1 2 3 | 3 3 3 2 3 | 1 1 1 2 3 | 2 6 3 3 | 1 1 1 2 3 |

⎡ 1̇  6 5 | 3  -  | 3   5 6 | 2     | 3 5 1̇ |
⎣ 3 3 3 2 3 | 1 1 1 2 3 | 2 6 6 6 | 1 6 6 2 6 6 | ⁒ |

⎡ 6  -  | 6  -  | 6  -   | 6 6 6 6 |
⎣ 1 6 6 1 2 2 | 3 1 1 2 3 3 | 5 2 2 3 5 5 | 0 6 6 6 |

⎡ 3 6 2 6 | 6 6 6 6 | 3 6 2 6 | 6   5 6 | 3·   5 |
                                    3    3              1 1 1 1
⎣ 0 6 0 6 | 0 6 6 6 | 0 6 0 6 | 0  0 6 | 0 6 6 6 |

⎡ 2   5 3 | 6  -  | 6   5 6 | 3·   5 | 1   2 1 |
   3   3                6   6    6 6 6 6        3 3
⎣ 0 1 0 1 | 6 1 2 3 | 0 3  0 3 | 0 3 3 3 | 0 1 0 1 |

⎡ 6  -   | 6 6 6 1 3 3 | 3 3 3 1 3 3 | 6 6 6 1 3 |
              3         3           3         3         3          3
⎣ 6 5 3 1 | 0 1   0 1 | 0 1  0 1 | 0 1  0 1 |

⎡ 1 6  3 3 3 | 6 6 6 1 3 3 | 3 3 3 1 3 3 | 6 6 6 1 3 3 |
     3 3 3           3           3
⎣ 0 1 1  1 | 0 6  0 6 |   ⁒    |    ⁒    |

⎡ 1 6 6 1 2 | 3  5   3 | 6 5 6 3 3 | 1 1 1 5 6 | 5 3 6 6 6 |
                            6       6         6        6        6 6 6
⎣ 1 6 6 1 2 | 3 5 5 5 3 | 0 3  0 3 | 0 3  0 3 | 0 3 3 3 |
```

每到逢年过节、秋收喜庆、婚丧嫁娶之时,苗族民众都会自觉集中起来,或吹奏芦笙曲,或跳起踩堂舞,来抒发他们的各种情感。

二、水族芦笙

水族,自称 rensui,即 sui 人。历史上,水族曾有百越、苗、蛮等统称,清代中叶才有"水家"、"水家苗"等称谓。1956 年,经国务院批准定名为"水族"。

水族芦笙据说是从苗族学习来的,但至今也未能找到确证。《中国少数民族文化史》中记载:"水语中'芦笙'是'苗族之管'、'芦笙舞'是'跳苗族舞'。"据此推测,水族芦笙的确与苗族芦笙有着密切的渊源关系。

今存水族芦笙主要流行于贵州省南部及东南部的三都水族自治县、独山县、荔波县、都匀市、榕江县、雷山县、从江县、丹寨县、福泉市等的水族村寨。

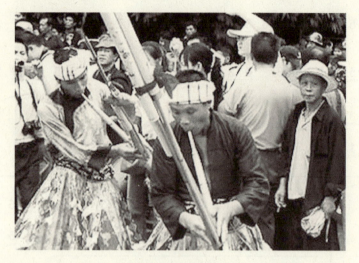

水族芦笙表演场景

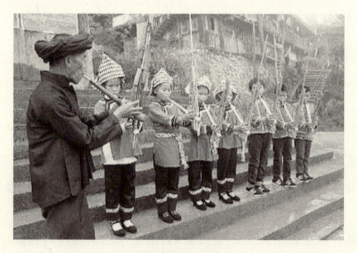

水族芦笙表演场景

芦笙,广泛应用于水族民众的日常生产生活之中,特别在节日、婚丧嫁娶、祭祀等重大的民俗活动中,吹奏芦笙和跳踩堂舞更是必不可少。

水族芦笙的传统乐曲有大开门、小开门、明调、拜调、问候调、开步调、敬菜调、祝福调、悲哀调、道歉调、感谢调、批评调、交友调、敬意调、待客调、辛苦调、欢乐调、栽秧调、敬酒调、敬茶调、说明调、结束调、送别调、再见调等,绝大多数都已失传,今存乐曲不到二十种。

第六章 通道侗族芦笙与其他
民族芦笙的比较研究

谱例：《拜调》

拜 调

$1 = E$ $\frac{2}{4}$

（六管芦笙音列 6 1 2 3 5 6）

黔东南·三都

(韦刚恒、韦再军演奏,李继昌采录,舒宝琴记谱)

谱例:《道歉》

道　歉

1 = E

(六管芦笙音列 6 1 2 3 5 6)

三都县

(韦刚恒、韦再军演奏,李继昌采录,舒宝琴记谱)

第六章 通道侗族芦笙与其他
民族芦笙的比较研究

谱例：《待客调》

待 客 调

1 = E

（六管芦笙音列 6 1 2 3 5 6）

三都县

中板 ♩ = 80

$$\begin{Vmatrix} \overset{6}{2}\,\overset{6}{2} & | & \overset{6}{6}\,2 & | & \overset{6}{2}\,- & \\ 1\,\dot{6} & | & 2\,1 & | & \underline{6}\,0 & \end{Vmatrix}$$

(韦刚恒、韦再军演奏，李继昌采录，舒宝琴记谱)

水族芦笙乐曲曲调明快、节奏规整，音乐艺术风格与周边的苗族芦笙音乐相近。水族芦笙的表演有只吹不舞和边吹边舞两种形式，通常都为男性演员身着鸡毛制成的彩衣，头戴银花，插金鸡毛进行表演。

三、瑶族芦笙

瑶族，自称"勉"、"布努"、"拉珈""金门""黑尤蒙""炳多优"等，20世纪50年代定名为瑶族。它与苗族一样，也是"武陵蛮"部族的后裔。今主要分布在广西、湖南、云南、广东、贵州等地。

瑶族民众在长期的历史发展中创造了具有鲜明民族特色的文化艺术。如《盘王牒卷》（又作《过山榜》）、《密洛陀》、《波努河》（现代小说）、《瑶源传说》等是民间经典文学作品；印染、挑花、刺绣、织锦、竹编、雕刻、绘画、打造等是民间有名的工艺美术；民间著名舞蹈有长鼓舞、铜鼓舞、密洛陀、狮舞、草龙舞、花棍舞、上香舞、求师舞、三元舞、祖公舞、功曹舞、藤拐舞等数十种；民间流传的生产歌、酒歌、苦歌、哀歌等形式多样、内涵丰富。

从文化构成上看，瑶族文化可分为"长鼓文化"、"铜鼓文化"以及"陶鼓文化"三大系统。芦笙是瑶族"长鼓文化"系统不可多得的艺术文化精品，被称为"芦笙长鼓舞"。这种祭祀性质的芦笙文化活动，现今只在贵州黎平、广西富川境内的部分瑶族村寨得到存留。

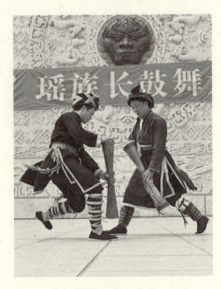

瑶族长鼓舞表演场景

第六章 通道侗族芦笙与其他
民族芦笙的比较研究

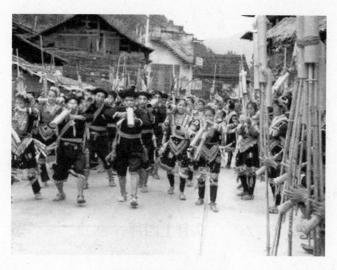

新寨瑶族芦笙表演场景

　　瑶族芦笙曲目节奏明快、节拍规整。代表作品,如流传于贵州黎平一带的芦笙舞曲《节日舞曲(一)》《节日舞曲(二)》等,以及流行于广西富川一带的芦笙长鼓曲《头拜上四拜》《美女双双》等。

谱例:《节日舞曲(一)》

节日舞曲(一)

1 = G
(六管芦笙音列 6 1 2 3 5 6)

黎平县

(沈老埂、邓老先演奏　石　威、杨昌树采录、记谱)

谱例：《头拜上四拜》

头拜上四拜

（又名《二八笙鼓》）

富川县

第六章 通道侗族芦笙与其他
民族芦笙的比较研究

欧 喉 欧 喉　　喉

欧　喉　欧　非　也　喷

喷　扎　五

欧　喉　欧

第六章 通道侗族芦笙与其他民族芦笙的比较研究

楽譜ページのため省略

第六章 通道侗族芦笙与其他民族芦笙的比较研究

喉　喉　　喉欧喉欧　非　非呀　喷

喷

喉　欧　喉　喉欧　欧喉喉喉

非　　欧喉喉欧喉　喉　喉欧喉欧

第六章　通道侗族芦笙与其他民族芦笙的比较研究

（黄进龙、黄进社、黄道良、黄进庆、黄神恩、黄朝连演奏　柳世庄采录、记谱）

第二节　相关视阈的比较

各民族芦笙，在长期的传承、发展中，紧密结合当地民俗风情、审美理想等，在形制规格、音乐形态、文化构成与功能等方面，都形成了各自的特征。

一、形制规格的比较

通道侗族芦笙的形制、规格、管序、音序以及演奏方法等与苗族芦笙、水族芦笙相似。在结构方面，它们都由笙斗、竹管、共鸣筒、吹管、簧片以及箍等部件构成。从造型上看，它们都是六管笙。

第六章 通道侗族芦笙与其他民族芦笙的比较研究

各民族的芦笙在民间都有带共鸣筒的"宏声笙"和不带共鸣筒的"柔声笙"两大类型。表演也都可分为专用宏声笙演奏的乐队组合和只用柔声笙单独吹奏两种形式。宏声笙有小号、中号、大号、特大号以及芒筒等规格；而柔声笙只有小号笙一种规格。

通道侗族芦笙为六管三音笙，其乐队编制通常为：小号笙 2 支，中号笙 10 支，大号笙 3 支，特大号笙 1 支，有时还会加上 1 支芒筒。

芦 笙

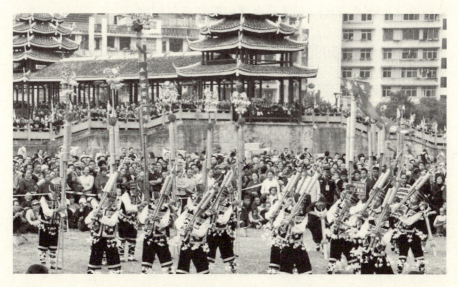

通道侗族芦笙队参加县庆 55 周年演出场景

水族芦笙的形制为六管六音笙，其乐队编制没有严格规定，通常由 3 支小号笙、1 支中号笙、1 支大号笙以及 1 支芒筒组合演奏。

苗族芦笙的形制有六管六音、五管六音（含七音、八音）以及七管七音（含八音）三种式样，有直管和弯管之分。其规格分小号笙、中号笙和

大号笙三种。其乐队编制,在民间有"四滴水"、"三滴水"以及"芒筒芦笙"等组合形式。"四滴水",即由带有共鸣筒的1支小号笙、1支中号笙、1支大中号笙和1支大号笙组成;"三滴水"由不带共鸣筒的小、中、大号笙各1支,另加1支芒筒组成;"芒筒芦笙"是"小号、中号、大号芦笙各3~4支,并加入11~15支大小不等的芒筒的组合演奏形式"②。

瑶族芦笙形制为六管六簧发六音,规格与侗族、苗族、水族六管芦笙相近。其管序、指序、音序与上述六管音芦笙相同。

芒筒芦笙①

二、音乐形态的比较

通道侗族芦笙音乐节拍规整、旋律简约明快,乐曲讲究声部的谐和、追求丰满的音响。从其传曲来看,乐曲只有 la、do、re 三个音,因此其曲调感不强,结构简单,往往只有几个乐句组成,单段体结构。

苗族芦笙曲大多为抒情性舞蹈音乐,音列常为 la、do、re、mi、sol、la。乐曲节奏规整、明快,节拍以 2/4 拍子最为多见,也有一定数量的 4/4 拍子乐曲,以及由 1/4、2/4、3/4 混合的乐曲。其结构短小,多为单乐段。乐曲旋律和声配置较为简单,多为四、五、八度叠置的和音。如丹寨县流行的芦笙曲《斗鸡》就具有极强的舞蹈性特征。

① 芒筒芦笙又称地筒、莽筒、芦笙筒,是广泛流行于苗、侗、水、瑶等族的单簧气鸣乐器。侗语称筒卜、咚的;苗语称果董、董果木。
② 杨方刚.贵州民间芦笙音乐文化研究[J].贵州大学学报(艺术版),2003(03).

谱例:《斗鸡》

丹寨县苗族芦笙曲

斗 鸡

音列 2 3 5 6 1̇ 2̇

[乐谱]

在苗族芦笙乐曲中,也有由若干乐曲联缀成套的形式,如榕江苗族芦笙套曲《邀请姑娘跳舞》由《喊姑娘》《姑娘来了》《大家一起跳》《踩脚曲》《二步舞曲》《送姑娘》等组成;望谟县的《踩盘芦笙套曲》由《洗脸》《弟兄好》等部分组成。苗族芦笙曲除了常见的舞蹈性乐曲外,还有炫技性乐曲,如《虎背饮酒》《蚯蚓滚沙》等,以及叙事性乐曲《串月亮》等。

谱例：《喊姑娘》

喊 姑 娘

音列：6 1 2 3 5 6

$\frac{2}{4}$ 欢快

杨胜清 吹　奏
杨昌树 收集整理

```
           6  6                              5
旋律 ‖: 3 5 3 5 | 3 5 3 5 :‖: 3 5 3 5 | 3 5 3 5 :‖: 6 6 5 3 |
打音 ‖: 1 0 0 1 | 0 1 0 1 :‖: 1 0 0  |  0  0  :‖: 1 0 0   |

                        ⊗  ⊗              ⊗           ⊗
                        6  6                          6
    ‖ 3 5 3 5 :‖: 2 3 3 2 | 1 2 6 | 6 2 1 2 | 3 2 6 :‖
    ‖ 0 1 0 1 :‖: 1 0 0  |  0  0  | 1 0 0  | 1 0 0 1 :‖

                              ⊗ ~~~~~~
        尾曲                    6  6 6 6 6
    ‖ 1 2 3 2 | 6 1 2 6 :‖: 1 3 1 1 | 6  6 6 | 6 6 1 3 |
    ‖  0  0  | 1 0 0 1 :‖: 6 0 0 6 | 1 0 0  | 1 0 0  |

       ⊗                  ⊗
       6  6       6  6   6  6           6  3
    ‖ 1 1 6 | 6 2 3 2 | 6 2 6 | 6 2 3 2 | 6 2 1 ‖
    ‖ 6 0 0 1 | 1 0 0 | 1 0 1 0 | 1 0 0 | 1 0 6 0 ‖
```

水族芦笙常由3支左右小芦笙领，而后加入中号和大号芦笙，有时还加入高、中、低音的芒筒组合演奏。乐曲以舞曲最为常见，也有非舞曲性质的乐曲。曲调明快、节拍规整，音乐风格与苗族、侗族、瑶族的芦笙舞曲相近。

第六章 通道侗族芦笙与其他
民族芦笙的比较研究

谱例：《喊客进场(一)》

喊客进场(一)

1 = E
（六管芦笙音列 **6 1 2 3 5 6**）

三都县

中板 ♩ = 72

和音 / 旋律（简谱略）

（韦刚恒、韦再军演奏，李健昌采录，舒宝琴记谱）

　　瑶族芦笙乐曲音列为 la、do、re、mi、sol、la，音乐主要为舞曲，曲调明亮、节奏欢快，其风格与周边的苗族芦笙舞曲相近。如下例：

谱例：

榕江县平江乡滚仲寨民间芦笙曲

音列：6 1 2 3 5 6

2/4 欢快地

杨胜清 吹奏
杨昌树 记录

① ‖: 2 3 2 3 | 3 5 3 3 :‖ 5 3 5 3 | 2 5 3 3 :‖ 5 3 5 5 |
6·5 3 3 :‖ 5 3 5 3 | 尾曲和开头曲

(6 2 1 2 | 1 3 3 2 | 1 3 1 1 | 6 1 6 | 6 1 1 3 | 1 1 6 |
1 3 1 1 | 6 1 6) |

② ‖: 3 5 3 3 | 5 2 3 :‖ 5 3 5 6 | 5 2 3 :‖ 5 2 3 3 | 5 2 3 3 |
5 3 3 2 | 1 2 6 | 6 1 1 3 | 1 1 6 | 1 3 1 1 | 6 1 6 ‖

三、文化构成的比较

芦笙不仅是一种吹奏乐器，而且是一种传统文化的呈现方式。它历史悠久，广泛流行于我国的贵州、广西、云南、四川、湖南等地少数民族聚居地区。这里的民众逢年过节、婚丧嫁娶、丰收喜庆、迎新送客、谈情说爱、赞美生活等，都用丰富多彩的芦笙词、曲和舞蹈来表情达意。因此说芦笙是集词、乐、舞为一体的艺术形式，而且是具有多种功能的文化复合体。

芦笙包含着丰富的民族文化内容，是民族文化的重要载体。从芦笙的制作、表演到欣赏，从芦笙词、曲到芦笙舞，都构成了一个蕴涵丰富的文化价值体系。她是民族智慧与文明的结晶，是各民族间进行交流的情感桥梁和精神纽带，更是民族文化历史发展的"活态"见证。同时，它又是不同民族文化选择的结果，是民族个性和民族审美习性的"活态"显现，承载着中华民族优秀传统文化的因子，彰显着不同文化的魅力与价值。

第六章 通道侗族芦笙与其他民族芦笙的比较研究

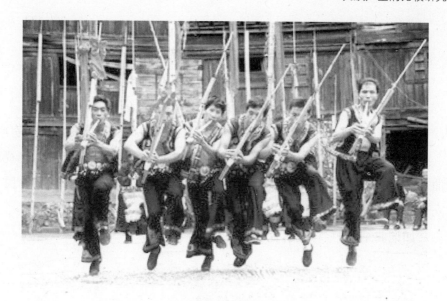

瑶族芦笙舞表演场景

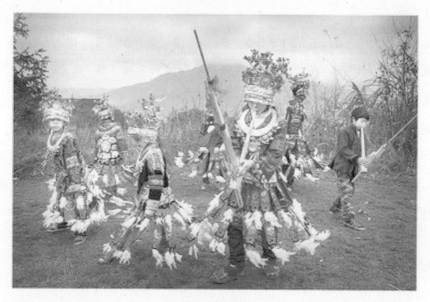

水族芦笙表演场景

芦笙词意义深厚,表现内容广泛。有反映历史传说的《盘古开天辟地》《太阳钻洞》等,有描绘劳动生产的《施肥下种》《三月间好干活》等,还有反映民俗风情的《白喜事》《迎亲调》等。

如反映春节习俗的芦笙词《春节玩场》：

　　　　　草上铺雪花，冰凌挂屋檐，

　　　　　一年到头忙劳动，腊月歇几天，

　　　　　准备跳花场，打粑要过年。

　　　　　　　　（该芦笙词主要流传在贵阳花溪孟关一带）

芦笙曲调丰富多样，开场曲、叙事曲、祭祖曲、打老牛曲、青年曲、比赛曲、友谊曲等应有尽有，并配合着多彩的曲调和各式舞蹈表演，反映着民众生活的各个方面。

如词曲结合的芦笙歌《完场》：

玩　场
（芦笙歌）

1 = G　2/4

5 2 3 | 5 6 | 5 2 3 | 5 6 | 6 3 2 | 3 2 6 | 5 6 |
我们去　玩场，我们去　玩场，好好地玩（啊喽），不要

5　2 3 | 6 3 2 | 3 0 6 6 | 3 - | 2 1 6 | 6 0 ‖
乱（喽欧）丢东　西，（洛龙　梯，夺啊洪　夺）

苗族是个能歌善舞的民族，自古就以"舞"闻名。其中的芦笙舞就是一种集歌、舞、乐为一体的文化存在方式。从表现内容、社会功能的角度看，苗族乐舞曲调可分为炫技性舞曲、花场舞曲等。

炫技性舞曲是以展示芦笙演奏技艺为宗旨的一种芦笙曲，代表作品有《爬花秆舞曲》《滚山珠舞曲》等。

谱例：《滚山珠舞曲》

滚山珠舞曲

1 = E 2/4

稍快

```
6 6 6 6̂     3        1 2 1   5 6 6            6
6 6 6 3 | 5 1 2 6 | 6 - | 6 6 6 6 | 2 3 3 6 | 6 6 6 3

5 3 2 1   2 5 3   5 3 2 1   2 5 3   2 5 3 2 1
2 1 6 6 | 6 2 6 | 2 1 6 6 | 6 2 1 | 6 2 6 6

2       5 3 2 1       2 3     3   6   6 6 6 6
6 1 6 | 6 6 6 | 6 6 6 | 6 6 1 | 6 3 | 6 6 6 6

5 3 5 6   3 3 3 6   6 2 1
2 1 2 3 | 1 1 1 2 | 6 6 6 6 ‖
```

花场舞曲是以反映青年男女婚恋、社交为主要内容的芦笙乐舞曲，它强调舞蹈表演与演奏融为一体。如流行于贵州六盘水一带的《花场上》便是花场舞曲中的典型作品。

谱例：《花场上》

花 场 上

1 = F 4/4

（六管芦笙音列 6̣ 1 2 3 5 6）

六盘水

♩ = 56 中板

```
{ 6     6     6     6     6     6
  2 5 3 3   3 3     3     2 5 3 5
  6· 6 6 6 2 6 6 2 6 ²6̄3̲ | 6· 6 6 6 6 2 | ⁵6̄ ⁵6̄ 6 ‖
  0   0 0 1 0   0     | 0   0       0 0 ‖ }
```

总之，不论是侗族、苗族芦笙，还是水族、瑶族芦笙，它们作为一种乡土文化，蕴含着一个民族千百年来积淀而成的道德、精神、审美观念和文化心理素质，它同每一个民族精神与感情上的联系是分不开、割不断的。

第七章　通道芦笙的生态现状与发展策略

通道侗族芦笙历史久远、文化底蕴深厚,历来在侗族群众生产生活中起着重要作用,也是研究侗族文化的重要参考。然而自20世纪以来,诸多因素给通道侗族芦笙的生存带来了严峻的挑战,如何在城镇化的进程中留住乡愁,已成为当前社会的共识。

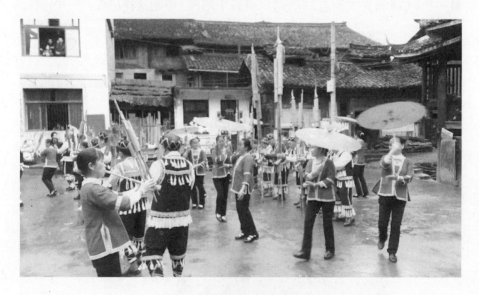

侗族芦笙表演场景

第一节 芦笙的生态现状

一、传承现状

侗族芦笙,是侗族民间工匠用竹、木、铜片等自制而成的传统竹管乐器。据史料记载,芦笙从唐代起就存在于我国西南地区,在当时,芦笙节就已经成为这些地区民间相当盛行的一种文化活动,深受百姓喜爱和欢迎。宋朝陆游在《老学庵笔记》中这样记载:"……农隙时,至一二百人为曹,手相握而歌,数人吹之在前导之……"明朝的邝露在《赤雅》中这样记载:"……善音乐,弹胡琴,吹六管,长歌闭目,顿首摇足,为混沌舞……"《靖洲直隶洲志》(通道原隶属于靖洲)中则这样记载:"……侗每

学习芦笙场景(杨建怀 供稿)

于正月内,男女成群,吹芦笙各寨游戏。中秋节,男女相邀成集,赛芦笙,声震山谷……"而在古代《侗款》中更有关于侗族芦笙的生动描述:"……吹也很响,音也洪亮;哥吹响去三十里路,弟吹震去四十里程;如天空的响雷,像地下啸雨;男听男高兴,女听女欢乐……"上述史载和芦笙在通道红红火火的发展现状充分说明,通道侗族芦笙已由初始形态演变为一种盛行民间的音乐舞蹈艺术。其历史悠长,根深蒂固地反映着通道侗族民间文化历史脉络,是侗族人民生产生活中一种最古老、最直白的民间艺术表现形式。

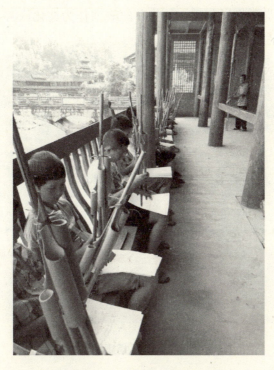

学生学习芦笙场景(杨建怀 供稿)

芦笙舞作为一种"歌舞相融"的艺术形式,是在通道乡村最为盛行、参与最广的一种民间艺术,它随着历史的发展和侗族社会生活的变迁而不断变化和发展。秋后农闲时节,凡侗寨便会举寨和议,集资制笙,合曲而歌,通宵达旦;逢吉日喜事,亲朋邻里都会组成芦笙队伍,尽兴歌舞,以抒情怀;每年正月,以芦笙为媒,侗寨之间,又会倾巢出动,行寨"为夜",

这种集体做客互访的方式,将村寨之间的友好氛围推向极致,芦笙在这种喜庆吉祥的丰年盛景中扮演着真正的主角。

在通道,家家户户以拥有芦笙、会吹芦笙为荣。侗族人民对芦笙这种集器乐、舞蹈、运动和社交于一体的大型民俗表演的喜爱是与生俱来的。做芦笙、吹芦笙、赛芦笙,已经成为通道人民生活中最热衷、最惬意的一种享受,从以前只能由男人动芦笙发展到如今的男女老少齐上阵,从20世纪70年代全县为数不多的十余支芦笙队到现在的芦笙队如雨后春笋般涌现出来,从原始的制作、吹演技艺发展到现今的多管芦笙豪华阵容,从群众性的自娱自乐发展到现在的将芦笙表演作为文化旅游市场的商品。

侗族芦笙表演场景(杨建怀　供稿)

2008年,通道县及坪坦乡被文化部命名为"中国民间文化艺术之乡——芦笙之乡",这一荣誉的获得,极大地推动了全县芦笙队的发展和民间芦笙艺术的进步。据不完全统计,以自发为主要方式,目前通道县的芦笙队已经发展到180多支,普及率在74%以上,使通道成为名副其实的芦笙之乡。在改革开放的春风中,在全县各级党委、政府的引导扶持下,芦笙艺术在这里脚踏实地地走向了繁荣,成为侗乡文化盛宴上的一道

佳肴。

通道自治县,是侗族芦笙的一块风水宝地。通道芦笙受益于多种元素的滋养,已经长成一棵参天的艺术大树。溯其生命力的根源,出于这里拥有一批技艺精良、备受尊崇的芦笙制作工匠,而且已经形成一个完善的技艺传承体系,名扬湘、桂、黔侗族地区。

学生芦笙队表演场景(杨建怀 供稿)

独坡乡坪寨村是一个专门制作芦笙的侗寨,以家族为制作班子,目前已传到第五代,杨枝光就是他们的代表性传承人之一。由他们制作的芦笙,数量之多、形制之美、音质之佳,享誉八方,为通道作为芦笙之乡奠定了坚实根基。

"中国芦笙艺术之乡的坪坦乡"高升村芦笙师龙道明,年逾八旬,却仍对芦笙孜孜以求,严传严教,并在2004年自治县50周年庆典时参加了1 000人恢宏阵容的"欢庆芦笙"节目表演。

通道原文化馆副馆长吴国夫,一生酷爱侗族芦笙艺术。参加文化工作40多年间,他经风历雨,深入每一个侗寨,不厌其烦地指导群众开展活动,独创出许多令人耳目一新的芦笙表演形式,深得群众爱戴。

快乐学芦笙(杨建怀 供稿)

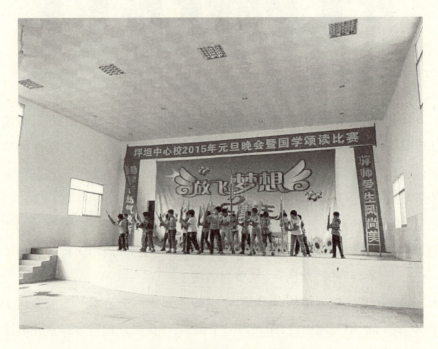

芦笙表演场景(杨建怀 供稿)

退休教师杨通南,深入钻研通道侗族地区芦笙曲牌和记谱手法,悉心传授芦笙演奏技艺,为芦笙在侗族人群中更快捷地发展和普及做出了积极贡献。

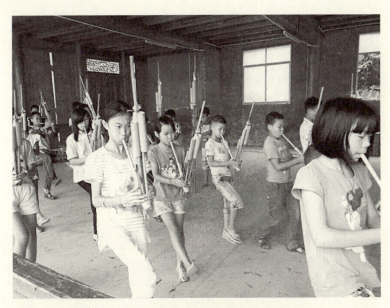

学生芦笙队(杨建怀供稿)

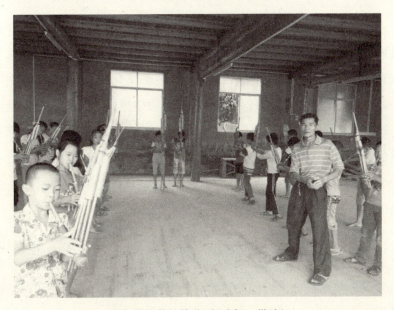

教师传授芦笙技艺(杨建怀 供稿)

这些德艺双馨的民间芦笙师,守望在偏僻侗寨,将自己的命运同心爱的芦笙连为一体,无论生存环境多么恶劣,生活条件多么艰苦,他们都满怀激情,传习不止。

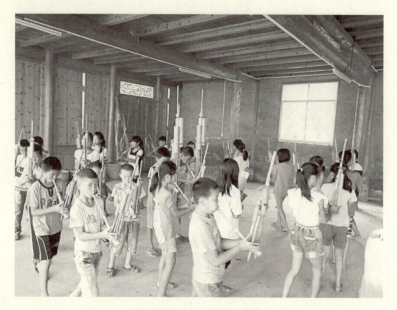

学生芦笙队(杨建怀 供稿)

为了进一步保护与弘扬侗族传统芦笙文化,通道县自2003年开始对全县侗族聚居区进行芦笙普查工作,对侗族芦笙的产生、发展、现状等展开调查,出台了《通道侗族自治县侗族原生态文化保护办法》,侗族芦笙被县委、县政府列入了重点保护范围,并作为申报世界文化遗产的重要内容。2005年,该县成立非物质文化遗产保护工作领导小组,将芦笙列为重点保护对象。2008年,通道成功地将侗族芦笙申报国家级非物质文化遗产名录。同时,该县成功建立侗族芦笙原生态文化保护基地,将芦笙制作师傅、芦笙演奏员、芦笙传承人纳入重点保护的范围之内。

在《通道侗族自治县侗族芦笙五年保护计划》的规范保护之下,通道组成更加有力的侗族芦笙传承和推广队伍,更加致力于建立发展以侗族芦笙为核心艺术载体的民间文艺群体,对民间芦笙师、芦笙手和芦笙爱好者进行系统培训,积极推广"坪坦模式",着力培育少儿芦笙队,实施民族

文化进课堂工程,扩大内部和对外交流,利用他们更好地传承芦笙艺术。

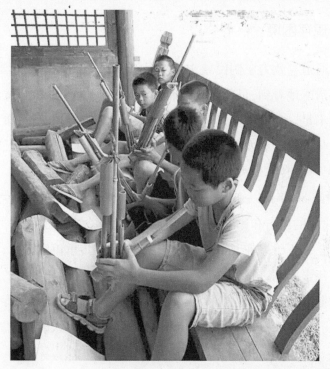

快乐学芦笙(杨建怀　供稿)

通道侗族自治县是一个名副其实的芦笙艺术之乡,芦笙已成通道县远近闻名的文化品牌。自 1996 年县委、县政府筹资在黄土乡举办首届"中国侗族芦笙节"以来,激发和催生着全县范围乃至湘、桂、黔交界地区芦笙艺术鲜活强劲的生命力。为了实施"旅游兴县"战略方针,县委、县政府每年投资 10 万余元,带动民间投资 15 万余元。从 1996 年到 2007 年,通道以"政府引导、市场运作、民间筹办"机制举办了 6 届"中国侗族芦笙艺术节",2009 年举办了"中国通道首届侗族芦笙文化艺术节",使通道芦笙之乡的知名度和吸引力迅速提升,吸引了省内外数十万游客,有力地推动了文化交流、民族团结和通道文化旅游产业发展。通过这种芦笙节会品牌的打造,以重大文化活动为依托,为通道侗族芦笙构筑起一个极佳的发展平台,也为保护侗族原生态文化做出了贡献。侗族芦笙一定会依托于其原生地所赋予的生命力,在通道这片文化沃土上焕发出更加绮

丽的艺术光彩。

二、现存困境

虽然通道县致力于侗民族文化的保护和开发,并取得了相当的成绩,但我们也清醒地看到,目前在侗族传统文化的保护传承和开发上还存在着严重的不足。环境不佳,体制不顺,投入不够,人才缺乏,严重地制约着侗民族文化的保护和发展。体现在以下几个方面。

（一）芦笙传人流失加剧

20世纪80年代以来,由于受外来文化、现代多元艺术与传媒以及城镇化、现代化的冲击和影响,青年一代的审美观念发生了变化,大多对传统的民间艺术不感兴趣,很少有人愿意去学习和传承芦笙艺术;而老一代艺人大多年事已高,虽然他们有心做好传承工作,但因于生活的压力和身体状况的制约,总是心有余而力不足,造成侗族芦笙传人出现青黄不接的断层现象。加之大量人口外出务工,也加剧了芦笙传人的流失。

学生芦笙队（杨建怀　供稿）

（二）文化认同观念淡薄

由于受政治、经济、教育、现代传媒等外界强势文化的影响,侗族地区的民众对本民族文化的认知和认同日趋淡化,部分侗族民众缺乏对自己民族文化的热爱和自豪感,更谈不上如何深层次地去思考保护和弘扬本民族文化。民族意识弱化趋势明显,民族凝聚力下降,从而导致民族特色文化逐渐消失。[①]

（三）专业保护人才缺欠

目前从事民族文化工作的部分人员,不具备相关的理论知识,有的连最基本的芦笙常识都不懂,没有经过芦笙文化的专门学习和训练,对芦笙制作、芦笙的历史、芦笙的演奏技艺一无所知,造成芦笙的保护与传承流于形式。这对于民族文化的传承工作来说,是极其不利的。

芦笙学习场景（杨建怀　供稿）

（四）保护经费投入不足

虽然近年来通道县各级政府文化部分在芦笙保护与传承工作中投入了一定的经费,但依然未能改变经费不足的现状。各个芦笙队的经费收入

① 吴文广.非物质文化遗产保护与产业开发的调查与研究——以湖南通道县为例[J].文史博览(理论版),2013(08).

勉强够用于乐器制作、服装添置,很少用于补贴生活,甚至连芦笙手最基本的生活保障都满足不了。还需政府专设款项为芦笙的传承创造有利条件。

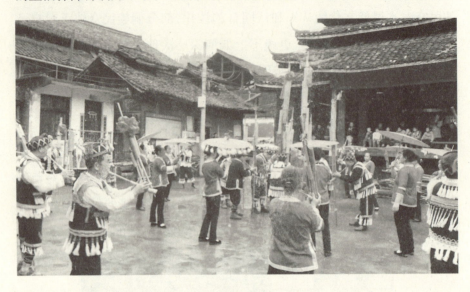

芦笙表演场景

(五)传承开发力度不够

文化与经济的最佳结合就是旅游,可以长期造血和反哺文化,但个别文化产业开发商只注重商业利益,违背文化发展规律,没有处理好保护与传承、开发与利用的关系,使得一些原生态的传统文化在开发中遭到了不同程度的破坏。侗族芦笙文化的保护、传承也一样,要积极地与当地旅游开发结合起来,将其打造成旅游文化中的一道亮丽风景。

第二节 芦笙的发展策略

一、传承意义

通道侗族自治县是湖南省成立最早的少数民族自治县,也是国家扶贫开发工作重点县。这里不仅风光迷人、生态秀美,而且有着灿烂的侗族

文化遗产和古雅纯朴的民俗风情,被誉为"湖南的香格里拉"、"侗族文化圣地"。通道是全国侗族文化保存最完整的地区之一,"十里不同风,百里不同俗"是通道人文景象的真实写照。在通道,无论走在哪个村寨,人们不变的芦笙情结总会让人百感交集,那遍地欢腾、不绝于耳的阵阵笙歌,总会让人心潮澎湃,流连忘返。

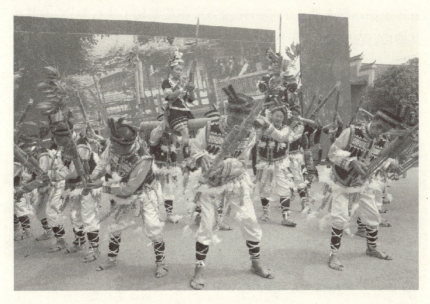

芦笙表演场景(杨建怀　供稿)

山山水水侗乡情,盛世笙歌如潮涌。有着两千多年历史的侗族芦笙,已经成为通道人民日常生活中永难割舍的精神享受和文化依托,侗族芦笙的传承、保护工作尤为重要。保护与传承侗族芦笙音乐文化,对于继承和弘扬优秀的民族文化有着极其重要的历史意义和现实意义。

第一,侗族芦笙音乐文化是侗族音乐文化乃至华夏音乐文化的一个有机组成部分。华夏音乐文化是包括汉族音乐文化和各少数民族音乐文化在内的音乐文化的总和,在华夏音乐文化中,缺少任何一个民族的音乐文化都是不完善的。作为华夏音乐文化有机组成部分的侗族芦笙文化,由于各种原因,对其研究既不充分,也未受到足够的重视。探讨和开发侗族芦笙音乐文化,是对侗族音乐文化和华夏音乐文化的完善和补充,开展

侗族芦笙文化的保护与传承,正是为了体现这一历史任务和目的。

第二,为了弘扬优秀的侗族芦笙文化,必须在充分研究的基础上进行鉴别。在侗族音乐文化当中,既有需要继承和发扬的优秀的一面,也有应当摒弃的糟粕的一面。这两个方面又往往掺和在一起,这就必须把它们科学地区分开来。我们必须把侗族芦笙文化作为一个客观现象、一个认识客体来加以深入地认识和研究,然后,在此基础上进行鉴别,取其精华去其糟粕,促进侗族音乐文化向前发展。①

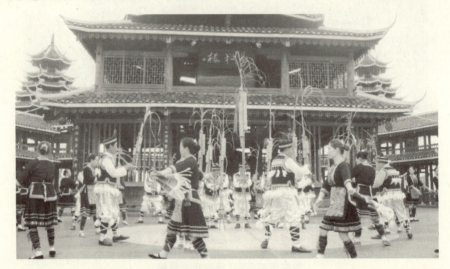

芦笙表演场景(杨建怀 供稿)

第三,积极开展侗族芦笙文化的保护与传承工作,通过对侗族芦笙文化的研究、发掘和整理,使之绽放出应有的光华,不仅可以取得世人的共识,而且对于激发与提高本民族人民的审美意识和情操、增强民族凝聚力和自豪感、进一步发挥侗族人民创造美的主观能动性和积极性等,具有极其重大的历史意义和现实意义。

二、开发原则

侗族文化源远流长、丰富多彩,是极具开发价值的宝贵资源。江泽民

① 姜大谦.侗族芦笙文化初探[J].贵州民族学院学报(哲学社会科学版),2000(01).

同志说:"人类社会在漫长的发展过程中,创造了多姿多彩的文明。这些文明既有共性,也有差异,但都是人类智慧的结晶。正是由于人类文明的这种多样性,我们这个有着近两百个国家,两千五百多个民族的星球,才如此丰富多彩。不同文明应该在平等的基础上开展对话和交流,彼此借鉴,取长补短,在发展和丰富自己的同时,推动人类文明走向新的繁荣。"这对于我们认识侗族传统文化有极重要的指导意义。侗族文化是中华民族丰富多彩的伟大文化的一部分,侗族传统文化既有精华也有糟粕,在改革与开放中,侗族传统文化的精华会进一步得到弘扬,糟粕将被抛弃,同时还要吸收国内外一切先进民族的先进文化。

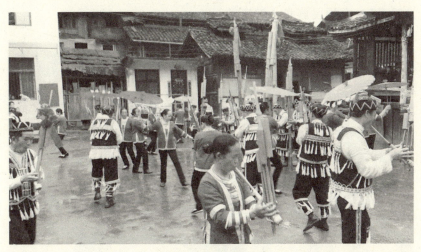

芦笙表演场景

开发侗族传统文化资源,应遵循以下几项原则:

第一,时代性原则。满足现代人的需要,为现代人服务,这符合市场经济的客观规律,也是民族传统文化资源开发的根本宗旨。民族传统文化是一定历史阶段的产物,因此,民族传统文化资源的开发,应首先除掉过时的、难以与时代要求相适应的东西;同时,还要加入反映现代人要求、为现代人所接受的东西。民族传统文化资源的开发,要坚持时代性原则,反对复古主义思想。

第二,民族性原则。侗族生活文化和侗族节日文化中鲜明的民族特

色,正是侗族旅游开发的基础,在开发民族传统文化资源时,要坚持民族性原则,反对民族虚无主义。民族传统文化资源的开发要特别注意保留乃至突出其鲜明的民族特性,只有这样,才能为其他民族所关注和敬重,才能真正体现出民族传统文化资源开发的深刻意义,才能保持民族传统文化资源长盛不衰。抛弃这些民族特点,就等于阻断了侗族旅游开发的源头。

第三,科学性原则。民族传统文化资源的开发必须始终建立在科学的基础上,开发过程的各个方面及每一个环节都要体现科学性。要坚决反对借民族传统文化资源开发之名,大搞各种形式的封建迷信活动及其他违法乱纪、有损民族身心健康的行为。

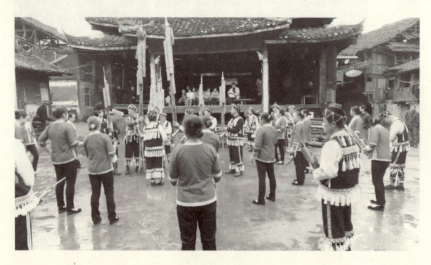

芦笙表演场景

第四,实用性原则。民族传统文化资源的开发要以满足人们日益增长的物质和文化生活需要为出发点和归宿点。从经济活动上来说,民族传统文化资源开发的实质是给人们提供更好的使用价值。任何商品都是价值和使用价值的统一,如果民族传统文化资源开发出来的产品不适合人们的需要,该产品就不具有使用价值,因而也就不具有价值,如侗族的服饰要适应侗族的山区农耕生活,用高级丝绸做衣料就不合适,这种"开发"就失去了意义。

三、发展途径

第一,强化思想认识。通道侗族芦笙,作为国家级非物质文化遗产保护项目,也是通道侗族文化的一张名片,必然有它自身的生存空间和独特的价值。做好通道侗族芦笙的保护与传承工作,首先要从思想上认识它的多元文化价值。通道侗族芦笙是通道侗族人民在长期生产生活实践中积淀下来的精神财富,寄托着通道侗族人民的精神祈求,也是通道侗族文化的感性显现和理性承载,千百年来,在陶冶民族性情、塑造民族品格、彰显民族特色等方面发挥着重要功用。它所具有的历史文化价值、艺术审美价值、科学研究价值、旅游经济价值以及教育传承价值,都是不容置疑的。因此,转变思想认识,从而充分挖掘通道侗族芦笙的文化内涵,揭示其意蕴,是保护、传承和发展通道侗族芦笙的基础和条件。

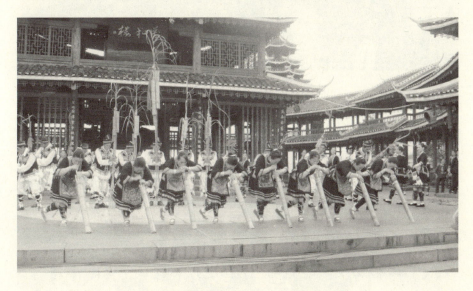

芦笙表演场景(杨建怀　供稿)

第二,加强人才培养。通道侗族芦笙的保护与传承,同其他非物质文化遗产一样,关键在于传承人才的培养。而人才培养必须从基础、从学校教育抓起。当地中小学、地方高校都要积极地将侗族芦笙引入教育教学活动中,大力整合校内外教育资源,设计各种类型的芦笙传承活动,开展

具有学校特色的芦笙传习课堂,促进教学改革。同时,也要以新课标为指导,依据不同年龄段学生的知识能力和身心特点开展芦笙传承实践。教师也要从技能、知识和情感的三维目标出发来帮助学生了解侗族芦笙,让学生在芦笙传习活动中获得快乐,激发起学生对侗族芦笙的热爱之情。

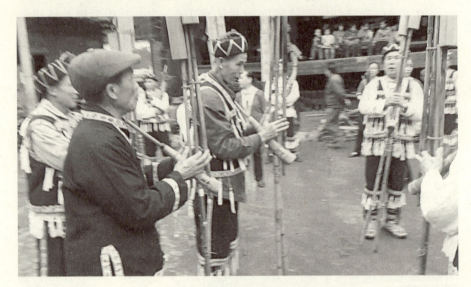

芦笙表演场景

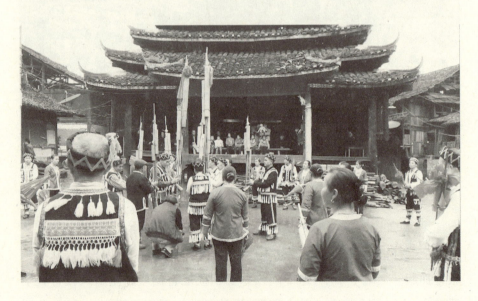

芦笙表演场景

此外，我们还主张当地公务员、机关干部职工及各单位都要开展侗族芦笙传习工作，对此进行有目的、有计划的培训，并将通道的历史文化、民俗风情等与芦笙统合起来，进行有步骤地、科学地普及。

第三，着力打造特色。通道侗族芦笙的传承和发展要积极借助通道得天独厚的旅游资源优势，打造好侗族芦笙文化的品牌效应，进而更好地保护、传承和发展芦笙文化。比如，设置侗族芦笙文化村，建立专门的芦笙表演场所，组织业务精良的芦笙表演团队来扩大侗族芦笙的影响力。也可以尝试在侗族芦笙盛产地规划一个芦笙村落，并在这个村落中搭建一个专供芦笙活动的场所，将其作为一项旅游项目来吸引更多的游客参与其中，努力使通道侗族芦笙发展成为区域经济的主要增长点。

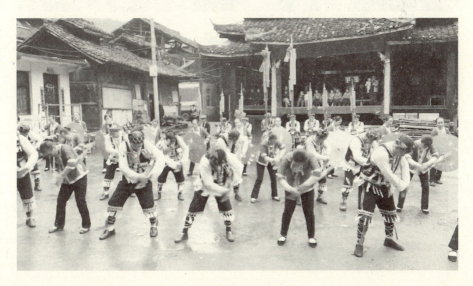

侗族芦笙表演场景

第四，创新传承模式。传承模式的创新，须以原始的一手材料为基础，确保通道侗族芦笙的原貌得到存留，同时也应有专业人员来收集、整理通道侗族芦笙的曲谱、音像、演出等，为建立健全侗族芦笙艺术档案打下坚实的基础。在保存原始材料的基础上，对其历史进程、分布地域、文化变迁、艺术意蕴以及传承谱系等进行有机动态的理论把握，这样才能做到传承保护与发展创新相结合。

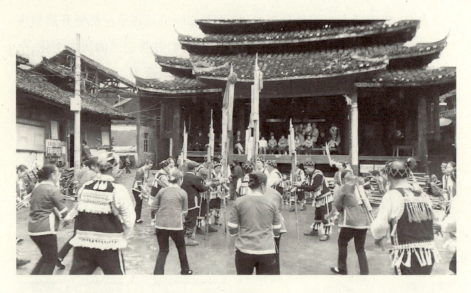

芦笙表演场景

　　第五,注重普及推广。普及推广通道侗族芦笙文化,是扩大芦笙影响力的重要环节。当前通道侗族芦笙的推广,首先要从教育入手,从儿童抓起。其次,通道侗族芦笙的推广不能仅仅局限于学校和社区,同时也要推广到工厂和政府单位。只有在广泛的群众中普及芦笙知识,才能增强人们对通道侗族芦笙的文化认同感,同时又可为通道侗族芦笙培养起广泛的观众,吸引更多的群众参与到芦笙文化传承中来,提升芦笙的社会影响力。

结　语

　　非物质文化遗产是人类劳动和智慧的结晶。我国非物质文化遗产所蕴含的中华民族特有的价值思维方式、形象力和文化意识,是维护我国文化身份和文化主权的基本依据。随着全球化趋势的加强和现代化进程的加快,我国的文化生态发生了巨大变化,非物质文化遗产受到越来越大的冲击。一些依靠口授和行为传承的文化遗产正在不断地消失,许多传统技艺濒临消亡,大量有历史文化价值的珍贵实物与资料遭到毁弃或流失境外,随意滥用、过度开发非物质文化遗产的现象时有发生。加强非物质文化遗产保护,不仅是国家和民族发展的需要,也是国际社会文明和人类社会可持续发展的必然要求,因此,我们必须在思想上充分认识其保护的意义,并制定保护的策略。

　　非物质文化遗产的意义,不仅能代表一个国家的尊严,还能体现一个国家的综合实力和文化素质。非物质文化遗产具有原始性和真实性,它能代表、说明一个国家、一个民族的历史深度。非物质文化遗产中许许多多的构思、设想、设计及制作都具备美妙的观赏价值,美轮美奂。尤其是那些古代音乐和古代乐器的设计,不仅娱乐了一代又一代古人,今天的人们仍然能够享受到古风古韵、古色古香。

　　总之,非物质文化遗产是不可再生的珍贵的文化资源,必须对它们加以保护。在人们的文化保护意识还没有充分建立起来之前,对非物质文化遗产的保护首先要加强立法建设,奠定非物质文化遗产保护的法律基础。2011年2月25日,十一届全国人大第十九次会议表决通过了《非物

质文化遗产草案》，表明中国对"非遗"保护已经提到了法律的层面。

保护非物质文化遗产是一个艰巨而长期的工程。可以说，对非物质文化遗产的法律保护是抢救与保护非物质文化的前提和基础。此外，还要加强宣传教育，提高非物质文化遗产保护的意识。人民群众是非物质文化遗产的创造者、传承者，同时也是非物质文化遗产的保护者。我们要在中小学开展非物质文化遗产的教育普及工作，加强传统民间文化教育，认识到民间文化意识的重要性，增进学生的传统民族文化和乡土文化观念与知识，加强对非物质文化遗产的保护教育。

通道县境内自然风光神奇秀美，侗族文化灿烂悠久，侗族风情古朴浓郁，人文景观相当丰富，独具特色的节庆文化、建筑文化、歌舞文化、戏剧文化、饮食文化、婚丧文化、服饰文化以及"萨"文化等保存完好，在562平方公里的县境内保存着948处地上不可移动文物，较为集中地展现了侗族的传统文化，是我国民族大花园中的一枝奇葩。

在通道，无论你走在哪个村寨，人们亘古不变的芦笙情结总会让人百感交集，那遍地欢腾、不绝于耳的阵阵笙歌，总会让人心潮澎湃、流连忘返。有着两千多年历史的侗族芦笙，已经成为通道人民日常生活中永难割舍的精神享受和文化依托。据不完全统计，以自发为主要方式，目前通道县的芦笙队已经发展到180多支，普及率在74%以上，使通道成为名副其实的芦笙之乡。

为了更好地传承民族艺术文化，我们应该重视侗族芦笙的传承、保护。2008年，通道县及坪坦乡被文化部命名为"中国民间文化艺术之乡——芦笙之乡"，这一荣誉的获得，极大地推动了全县芦笙队的发展和民间芦笙艺术的进步。2011年，该县被文化部命名为"全国首批国家级非物质文化遗产（侗锦织造技艺）生产性保护示范基地"、"中国民间文化艺术之乡（侗族芦笙）"。做芦笙、吹芦笙、赛芦笙，已经成为通道人民生活中最热衷、最惬意的事情。在改革开放的春风中，芦笙艺术在不断地向前发展，走向成熟。

侗族芦笙音乐文化不仅在通道得到很好的发展，同时也得到了传承、

保护。这里拥有一批技艺精良、受人尊崇的芦笙制作工匠,而且已经形成一个完善的技艺传承体系,名扬湘、桂、黔侗族地区。由他们制作的芦笙,数量之多、形制之美、音质之佳,享誉八方,为通道芦笙之乡奠定了坚实根基。

为了更好地推动芦笙音乐文化的传播和发展,当地政府大力举办通道侗族芦笙音乐文化艺术节,发展旅游业,为侗族芦笙提供一个有利的发展平台,为保护侗族原生态文化做出了功不可没的贡献。通道将组成更加有力的侗族芦笙传承和推广队伍,更加致力于建立发展以侗族芦笙为核心艺术载体的民间文艺群体,对民间芦笙师、芦笙手和芦笙爱好者进行系统培训,积极推广"坪坦模式",着力培育少儿芦笙队,实施民族文化进课堂工程,扩大内部和对外交流,利用他们更好地传承芦笙艺术。

"山山水水侗乡情,盛世笙歌如潮涌。"侗族芦笙一定会依托于它的原生地带给它的生命动力,在通道这片文化沃土上焕发出更加绮丽的艺术光芒。通道侗乡的美妙笙歌,定会声震寰宇,流芳百世。

参考文献

一、论文类

[1] 李佺民. 贵州苗族的芦笙[J]. 人民音乐,1951(04).

[2] 艾莎. 芦笙呵,吹得更响些吧[J]. 山花,1957(08).

[3] 何芸,简其华,张淑珍. 苗族的芦笙——中国兄弟民族乐器介绍[J]. 音乐研究,1958(04).

[4] 芦笙是怎样吹起来的[J]. 山花,1959(03).

[5] 亚青.《金色的芦笙》[J]. 山花,1959(11).

[6] 贵州建成新型芦笙乐队[J]. 人民音乐,1960(01).

[7] 阿余,世湘. 芦笙[J]. 人民音乐,1963(01).

[8] 张永国. 漫谈芦笙[J]. 中国民族,1964(06).

[9] 乐声. 芦笙[J]. 乐器科技简讯,1974(04).

[10] 朝华. 文化革命播春雨 民族艺术百花开[J]. 中央民族学院学报,1976(02).

[11] 东丹干. 苗族芦笙的改革[J]. 乐器科技,1979(01).

[12] 杨明渊. 欢乐的芦笙会[J]. 上海文学,1979(02).

[13] 黄放. 烧不化的金芦笙[J]. 山花,1979(07).

[14] 东丹甘. 芦笙史探索[J]. 贵州民族研究,1980(01).

[15] 蒙智扉. 芦笙改革传佳音[J]. 乐器科技,1980(06).

[16] 郑寒风. 贵州苗族芦笙[J]. 中国音乐,1981(02).

[17] 陈其光."芦笙"语源考[J].中央民族学院学报,1981(03).

[18] 秦序.芦笙起源初探[J].乐器,1981(04).

[19] 周宗汉.拉祜芦笙的传说与芦笙乐舞[J].音乐爱好者,1981(04).

[20] 秦仁.苗族芦笙[J].民族文学,1982(03).

[21] 家浚.东丹甘和他的芦笙乐曲[J].人民音乐,1983(08).

[22] 熊夭贵,罗廷华.芦笙的传说(苗族民间故事)[J].民族文学,1983(10).

[23] 余富文.苗族芦笙芒筒及其改良[J].乐器,1984(04).

[24] 凯里苗族芦笙会一瞥[J].贵州民族研究,1985(02).

[25] 石应宽.芦笙音乐的一种特有表现方式[J].中国音乐,1985(01).

[26] 扬方刚,杨昌树.芦笙记谱法的研究与实践[J].中国音乐,1985(03).

[27] 何玉竹.芦笙与苗族[J].民族艺术,1986(03).

[28] 你知道苗族的芦笙吗?[J].中国民族,1986(07).

[29] 张大明.关于芦笙的传说[J].音乐世界,1986(02).

[30] 杨高.新时代的芦笙手——记苗族诗人潘俊龄[J].民族文学,1986(05).

[31] 木主.廿六簧加键芦笙[J].乐器,1987(05).

[32] 钟年.芦笙文化丛初探[J].贵州民族研究,1988(01).

[33] 李怀荪.五溪芦笙谈[J].民族艺术,1989(02).

[34] 吴德海.芦笙欢歌向西行——记黔东南州民族歌舞团赴欧洲演出[J].中国民族,1989(03).

[35] 杨鹃国.芦笙;联结三大方言苗族的文化纽带[J].贵州社会科学,1989(12).

[36] 李珮瑜.芦笙与他的主人[J].音乐爱好者,1989(01).

[37] 李绍莲,余发勤,李贵生.芦笙的传说(苗族)[J].山茶,1989

(03).

[38] 杨全忠,杨忠信.浅谈威宁苗族芦笙舞蹈[A].贵州省苗学研究会.苗学研究会成立大会暨第一届学术讨论会论文集[C].贵州省苗学研究会,1989.

[39] 过竹.始祖母·祭祀崇拜·娱神乐人——苗族芦笙与芦笙文化[J].民族艺术,1990(04).

[40] 杨鹃国.芦笙——联结三大方言苗族的文化纽带[J].贵州文史丛刊,1990(02).

[41] 姚讯.苗岭侗乡的芦笙盛会[J].民族论坛,1990(02).

[42] 张寿祺.我国西南民族的"芦笙文化"及其地理分布[J].社会科学战线,1990(01).

[43] 李炳泽."果哈"与芦笙及其他[J].乐器,1990(01).

[44] 徐冯军,吴永光.吹芦笙和敲牛皮鼓的传说(苗族)[J].山茶,1990(06).

[45] 石应宽.苗族芦笙音乐中的民俗侧影——仿禽技乐舞[J].中国音乐,1991(04).

[46] 吴育频.对我国南方芦笙的历史小考[J].贵州文史丛刊,1991(01).

[47] 王世尝.芦笙之乡的芦笙之家[J].乐器,1991(02).

[48] 余富文.谈苗族芦笙的制作[J].乐器,1991(03).

[49] 戴进权.苗族芦笙起源浅谈[J].民族艺术,1992(04).

[50] 杨方刚.贵州传统芦笙音乐研究的社会视角[J].中国音乐,1992(01).

[51] 农峰.芦笙声声脆——谈广西融水苗族芦笙[J].中国音乐,1992(02).

[52] 王德埙.贵州祭祀芦笙之考察与研究[J].音乐探索.四川音乐学院学报,1992(02).

[53] 张纯,尹智强,谢智,卓银辉,郑岚.芦笙是怎样吹起来的[J].山

茶,1992(01).

[54] 黄燕秋.侗乡"芦笙节"[J].怀化师专学报,1993(02).

[55] 潘洪波,贺培全,刘秀鸾,曾宪阳.苗族芦笙会[J].中国西部,1993(02).

[56] 高守信.芦笙与芦笙场文化[J].民族团结,1994(07)

[57] 杨甫旺.浅谈芦笙文化[J].民族艺术研究,1995(02).

[58] 胡家勋.黔西北苗族芦笙文化丛[J].民族艺术研究,1995(04).

[59] 孙成迪.吊脚楼·酸辣汤·跳芦笙——苗族风情一瞥[J].今日中国(中文版),1995(02).

[60] 袁炳昌.芦笙和芦笙乐队[J].国际音乐交流,1995(02).

[61] 朱献荣.试谈苗族芦笙文化[J].贵州民族研究,1996(04).

[62] 黄正彪.独具特色的苗族乐器——芦笙[J].民族论坛,1996(03).

[63] 侯健.试论文山苗族芦笙文化的社会功能和研究价值[J].民族艺术研究,1996(02).

[64] 黄森木.芦笙·竹琴·竹简[J].森林与人类,1996(04).

[65] 胡家勋.黔西北苗族芦笙"语"现象探析[J].中国音乐学,1997(S1).

[66] 杨方刚.贵州苗族芦笙文化研究[J].中国音乐学,1997(S1).

[67] 聂中信,高树林.贵州黄平谷陇芦笙会调查报告[J].中国音乐学,1997(S1).

[68] 黄正彪.芦笙的传说[J].贵州档案,1997(02).

[69] 唐安国.芦笙——侗苗文化的结晶[J].百科知识,1997(01).

[70] 陈艳霞.千言万语难诉笙歌情——融水苗族"十三坡"芦笙节综述[J].艺术探索,1998(S1).

[71] 叶玉华,唐山,苏维萍.苗族:一个绣花衣戴银饰吹芦笙"跳月"的民族[J].中国民族博览,1998(04).

[72] 黄正彪.苗族的铜鼓与芦笙[J].中华魂,1998(08).

[73] 范元祝.笙与芦笙之比较[J].黄钟(武汉音乐学院学报),1999(04).

[74] 邓钧.苗族芦笙的应用传统及其文化内涵[J].中国音乐学,1999(03).

[75] 黄正彪.苗族芦笙的传说[J].乐器,1999(01).

[76] 范元祝.浅议少数民族乐器芦笙及其改良[J].云南艺术学院学报,1999(01).

[77] 吴治清.苗族芦笙文化刍议[J].中央民族大学学报,2000(02).

[78] 姜大谦.侗族芦笙文化初探[J].贵州民族学院学报(哲学社会科学版),2000(01).

[79] 潘正才.论芦笙文化的地位和作用[J].黔西南民族师专学报,2000(02).

[80] 欧阳震,刘庚梅.夜郎文化与芦笙文化[J].贵州大学学报(艺术版),2000(03).

[81] 杨昌树.芦笙是旅游业中的特色标识[J].贵州大学学报(艺术版),2001(01).

[82] 万昌胜.苗族的芦笙文化[N].中国文化报,2001-03-07(004).

[83] 乐声.苗族芦笙[N].吉林日报,2002-08-17(007).

[84] 王化伟.贵州苗族芦笙文化初探[J].贵州民族研究,2003(04).

[85] 杨方刚.贵州民间芦笙音乐文化研究[J].贵州大学学报(艺术版),2003(03).

[86] 东丹甘.芦笙发音的二次共鸣特点[J].贵州大学学报(艺术版),2003(03).

[87] 陈轲.苗族芦笙狂欢节[J].中国西部,2003(04).

[88] 万昌胜.芦笙节,寨头苗族的盛装舞会[N].中国民族报,2003/03/07(006).

[89] 乐声.苗族芦笙·扎年琴[J].乐器,2004(03).

[90] 杨昌树.芦笙的继承与发展[J].乐器,2004(07).

[91] 吴培安.侗族芦笙略论[J].贵州民族学院学报(哲学社会科学版),2004(05).

[92] 杨正光.苗家芦笙[J].文史天地,2004(12).

[93] 吴正彪."区域性板块"结构中的活动仪式链接与符号系统——从贵州岜沙苗族芦笙节的文化象征意义谈起[J].贵州民族研究,2004(04).

[94] 邱存双.第五届中国国际芦笙节在凯里揭幕[N].贵州日报,2004-10-03(T00).

[95] 吴正光.苗族的鼓笙文化[J].当代贵州,2005(11).

[96] 刘芳.苗族的竹崇拜与芦笙文化[J].内蒙古大学艺术学院学报,2005(02).

[97] 杨秀昭.广西芦笙乐论[J].艺术探索,2005(S1).

[98] 杨方刚.芦笙乐的变革探析[J].贵州大学学报(艺术版),2005(02).

[99] 韩宝强.中国改良民族吹奏乐器——笙、芦笙[J].演艺设备与科技,2005(04).

[100] 宫敬慧,李咏兰.屏边苗族芦笙文化初探[J].艺术教育,2006(12).

[101] 王德埙.夜郎竹王、竹图腾与芦笙文化本质特征研究[J].贵州大学学报(艺术版),2006(02).

[102] 李庆生,陈志永.苗族芦笙文化三论[J].贵州教育学院学报(社会科学),2006(05).

[103] 范元祝.传统芦笙与笙之和声比较[J].中国音乐,2006(04).

[104] 贺锡德.中国少数民族乐器介绍之九——西南各少数民族喜爱的芦笙[J].音响技术,2007(04).

[105] 宋婷竹.惠水与黄平苗族芦笙之比较研究[J].贵州大学学报

（艺术版）,2007(02).

[106] 马正新.文山苗族的芦笙文化[J].民族音乐,2007(04).

[107] 何新莲,杨顺丰.张海的芦笙情[J].当代广西,2007(20).

[108] 明伟.苗族的芦笙艺术[J].中国民族教育,2007(12).

[109] 吉雅,杨小玲.试论苗族芦笙文化的教育功能[J].内蒙古大学艺术学院学报,2008(01).

[110] 尹鑫,杨之.芦笙文化的社会和谐功能探讨——对融水芦笙文化的考察与思考[J].社会科学家,2008(06).

[111] 乐声,孟建军.乐舞相伴有芦笙[J].乐器,2008(10).

[112] 中华民族传统节日之芦笙节（苗族）[J].小学德育,2008(06).

[113] 孙兰欣.芦笙文化的艺术哲学思考[J].温州职业技术学院学报,2009(01).

[114] 杨正福.笙和芦笙的相互借鉴与自觉融合[J].贵州大学学报（艺术版）,2009(03).

[115] 余未人.让芦笙奏响[J].当代贵州,2009(13).

[116] 严风华.风起苗舞·连载五 闹芦笙[J].南方国土资源,2009(12).

[117] 余佳.苗族芦笙文化的现状及思考[J].艺术教育,2009(09).

[118] 李葆中.凯里有个芦笙村[J].中国民族,2010(04).

[119] 宋正丽,古胜云,王晓琳.笙动天下笙笙不息 凯里市"2010中国凯里·甘囊香国际芦笙节"[J].当代贵州,2010(06).

[120] 付明华.高等学校芦笙教学的探索与思考[J].贵州民族学院学报（哲学社会科学版）,2010(04).

[121] 田联韬.芦笙是什么？——评杨方刚《芦笙乐谭》[J].中国音乐,2010(04).

[122] 万昌胜.苗族的芦笙文化[J].华夏文化,2010(04).

[123] 李光陆.论笙与芦笙的源革[J].艺术教育,2010(06).

[124] 芦笙制作技艺传人王杰锋[J]. 文化月刊,2010(09).

[125] 潘广淑. 丹寨芒筒芦笙文化刍议[A]. 水家学研究(五)——水家族文明[C],2010(5).

[126] 李性苑. 苗族芦笙文化传承与保护探讨——以凯里市新光村为例[A]. 人类学高级论坛秘书处、凯里学院. 走进原生态文化——人类学高级论坛2010卷[C]. 人类学高级论坛秘书处、凯里学院,2010(8).

[127] 阿土. 雷山芦笙的类型[J]. 贵州民族研究,2011(02).

[128] 阿土. 苗族芦笙的源流[J]. 贵州民族研究,2011(02).

[129] 杜再江. 芦笙文化:濒临断裂的民族记忆[J]. 农村. 农业. 农民(A版),2011(05).

[130] 陈丽梅. 芦笙怀想 贵州凯里舟溪芦笙节拍摄札记[J]. 中国摄影家,2011(06).

[131] 韦祖雄. 水族芦笙乐舞解读[J]. 贵州民族研究,2011(03).

[132] 肖丹丹. 苗族芦笙文化的现代传承与发展——以广西融水苗族自治县为例[J]. 学术论坛,2011(09).

[133] 潘梅. 谷陇苗族芦笙节文化的传承和变迁[J]. 思想战线,2011(S1).

[134] 向应平,尹加海. 锹里欢度芦笙节[J]. 民族论坛,2011(15).

[135] 杜正模,杜钊. 融水苗族芦笙的活动形式及特点[J]. 三峡论坛(三峡文学. 理论版),2011(06).

[136] 李孝梅,窦金波. 浅谈贵州苗族芦笙文化的传承特征[J]. 科技信息,2011(34).

[137] 杜再江. 芦笙文化:濒临断裂的民族记忆[N]. 中国民族报,2011-01-28(010).

[138] 杨贤凯. 吹起芦笙谢党恩[N]. 贵州日报,2011-11-28(016).

[139] 李孝梅. 现代化冲击下的农耕文明传承研究——以贵州苗族芦笙文化传承为例[J]. 安徽农业科学,2012(05).

[140] 吴启寿. 浅谈苗族芦笙艺术的文化特点[J]. 三峡论坛(三峡

文学.理论版),2012(01).

[141] 李文哲.苗族芦笙的起源及其制作技艺的传承与发展[J].昭通师范高等专科学校学报,2012(01).

[142] 文兴富.苗族芦笙简介[J].三峡论坛(三峡文学.理论版),2012(02).

[143] 李葆中.凯里的国际名片——中国·凯里甘囊香国际芦笙节[J].当代贵州,2012(14).

[144] 王绍帅,张钢,吴平.国家非物质文化遗产:苗族芦笙制作技艺[J].原生态民族文化学刊,2012(03).

[145] 贺明辉.简述融水苗族芦笙文化产品的品牌打造[J].三峡论坛(三峡文学.理论版),2012(05).

[146] 莫太极.贵州丹寨排牙笁筒芦笙初步考察[J].贵阳学院学报(社会科学版),2012(05).

[147] 赵春婷.苗族芦笙历史考察及其改革发展现状[J].乐器,2012(12).

[148] 宫敬慧.红河州苗族芦笙文化发展现状及思考[J].大众文艺,2012(20).

[149] 刘燕.贵州芦笙的社会功能[J].人口.社会.法制研究,2012(02).

[150] 刘燕.贵州芦笙音乐文化及其社会功能研究[D].贵州民族大学,2012.

[151] 覃天阳.山歌曲曲动听　芦笙阵阵悠扬[N].柳州日报,2012-01-05(006).

[152] 文毅,李孝梅.贵州苗族民间艺术保护与传承研究——以贵州苗族芦笙文化为例[J].三峡论坛(三峡文学.理论版),2013(01).

[153] 杨默.浅谈芦笙的发展历程与传承教学[J].中小企业管理与科技(上旬刊),2013(02).

[154] 张坤.贵州少数民族音乐文化的保护及其可持续发展策略

(下)——以贵州黔东南区苗族芦笙音乐文化为例[J].黄河之声,2013(02).

[155]于倩.苗族芦笙工艺文化研究综述[J].凯里学院学报,2013(02).

[156]刘燕.贵州芦笙的种类及其特点[J].贵州民族大学学报(哲学社会科学版),2013(03).

[157]瞿小蕾.黔东南苗族乐器研究[J].艺术科技,2013(04).

[158]赵春婷,杨春.东丹甘与芦笙改革(上)[J].乐器,2013(09).

[159]赵春婷,杨春.东丹甘与芦笙改革(下)[J].乐器,2013(10).

[160]李葆中.中国·凯里甘囊香国际芦笙节[J].科技创新与品牌,2013(05).

[161]张颖.苗族芦笙的族群叙事与身体表述——以南猛鼓藏节考察为例[J].中外文化与文论,2013(02).

[162]莫太极.丹寨县铁托苗寨芒筒芦笙改良与发展研究[D].贵州师范大学,2013.

[163]欧阳平方.贵州雷山苗族芦笙传统制作技艺及其声学性能分析[J].文化艺术研究,2014(04).

[164]文毅,冯耘,覃亚双.苗族芦笙文化的交流与影响[J].黔南民族师范学院学报,2014(06).

[165]吴广.节庆中苗族芦笙文化身份的窥探——以贵州省施秉县巴梭二月芦笙会为例[J].黑龙江史志,2014(03).

[166]石愿兵.骄傲的芦笙[J].民族论坛(时政版),2014(07).

[167]梁朝文."30余年的坚守就是为传承芦笙文化"[N].贵州民族报,2014-01-06(B04).

[168]张应华.苗族芦笙音乐文化交流用语的主体表述——以《苗汉词典·黔东方言》为例[J].民族艺术,2015(01).

[169]欧阳平方.贵州雷山苗族芦笙传统曲调及其演绎方式的现代性变迁[J].音乐传播,2015(01).

[170] 秦明华,郑方星,闵小冰.威信苗族传统技艺——芦笙制作的调查研究[J].昭通学院学报,2015(03).

[171] 雷欢,廖晗.湘西侗族芦笙音乐文化的现状分析[J].艺海,2015(06).

[172] 张录勇.第五届"金芦笙"中国民族器乐大赛颁奖盛典[J].音乐创作,2015(08).

[173] 傅安辉.侗族芦笙文化论[J].贵州民族大学学报(哲学社会科学版),2015(04).

[174] 张荣.浅谈滇东北苗族芦笙制作技艺及其运用[J].青春岁月,2015(07).

[175] 宁坚.苗族芦笙制作的"最后守望者"[J].民族画报(汉文版),2015(05).

[176] 杨霄,唐晓梅.民族地区大型节庆活动中的项目管理——以凯里国际芦笙节为例[A].中国武汉决策信息研究开发中心、决策与信息杂志社、北京大学经济管理学院.决策论坛——系统科学在工程决策中的应用学术研讨会论文集(上)[C].中国武汉决策信息研究开发中心、决策与信息杂志社、北京大学经济管理学院,2015.

[177] 刘延旭,余弘阳.苗寨芦笙之乡的"掘金之路"[N].中国民族报,2015-03-24(011).

[178] 余杰.苗族芦笙舞存在形式及发展对策[N].贵州民族报,2015-05-05(A03).

二、著 作 类

[1] 肖甘牛.金芦笙[M].上海:少年儿童出版社,1983.

[2] 马伯龙,杨昌树.金芦笙[M].贵阳:贵州人民出版社,2005.

[3] 杨昌树.芦笙选集[M].贵阳:贵州民族出版社,1995.

[4] 中国音乐研究所.苗族芦笙[M].北京:音乐出版社,1959.

[5] 吴承德,贾晔.苗族芦笙[M].南宁:广西民族出版社,1992.

[6] 张中笑.贵州少数民族音乐文化集粹·芦笙篇·芦笙乐谭[M].贵阳:贵州人民出版社,2010.

[7] 潘俊龄.吹响我的金芦笙[M].贵阳:贵州人民出版社,1981.

[8] 彭荆风,等.当芦笙响起的时候[M].北京:作家出版社,1955.

[9] 贵州省民委文教处.贵州芦笙文化[M].贵阳:贵州人民出版社,1992.

[10] 杨昌树.芦笙渊源集[M].贵阳:贵州省民族学院,1988.

[11] 贵州人民出版社.芦笙是怎样吹起来的——贵州民间故事[M].贵阳:贵州人民出版社,1959.

[12] 贵州民族民间音乐资料——贵州苗族芦笙[M].贵阳:贵州人民出版社,1978.

[13] [清]卞宝弟、李瀚章等修,曾国荃、郭嵩焘等纂.湖南通志[M].上海:上海古籍出版社,1990.

[14] 湖南省通道侗族自治县县志编纂委员会.通道县志[M].北京:民族出版社,1999.

[15] 张民.侗族简史[M].贵阳:贵州民族出版社出版,1985.

[16] 李德洙.中国少数民族文化史[M].沈阳:辽宁人民出版社出版,1994.

[17] 田雯.黔书·芦笙[M].《文渊阁四库全书》.台北:商务印书馆,1986.

[18] 苗族简史编写组.苗族简史[M].贵阳:贵州民族出版社,1985.

[19] 潘朝霖,韦宗林.中国水族文化研究[M].贵阳:贵州人民出版社,2004.

[20]《中国民族民间器乐曲集成·贵州卷》编辑委员会.中国民族民间器乐曲集成·贵州卷[M].北京:中国ISBN中心,2005.

[21] 徐非.中国文化知识读本:水族[M].长春:吉林文史出版社,2010.

[22]《中国民族民间舞蹈集成·贵州卷》编辑委员会.中国民族民

间舞蹈集成·贵州卷[M].北京:中国ISBN中心,2001.

[23] 刘保元.瑶族文化概论[M].南宁:广西民族出版社,1993.

[24] 徐祖祥.瑶族文化史[M].昆明:云南民族出版社,2001.

[25] 韩德明,廖明君.广西舞蹈文化[M].南宁:广西人民出版社,2012.

后 记

芦笙是我国西南少数民族民间广泛流传的古老乐器之一,逢年过节,他们都要举行各式各样的芦笙表演。芦笙的历史渊源流长,在我国最早的诗歌总集《诗经》中就有"吹笙鼓簧,吹笙吹笙,鼓簧鼓簧"的诗句。而云南江川李家山古墓群出土的两件战国时期的青铜葫芦笙,经考古证实,为我国最早的笙类乐器之一。据此,实打实算,芦笙在我国民间存留的时间至少已经有3 000多年了。

2008年,湖南通道侗族自治县申报的侗族芦笙,经国务院批准列为第二批国家级非物质文化遗产保护项目。此举,标志着通道侗族芦笙已进入国家视野受到重视,同时,也为其提供了一个发展的空间和机遇。但是,受市场经济、现代媒体与流行文化的冲击,许多年轻人外出务工、无心和不愿意传习侗族芦笙技艺,而老艺人年迈多病、相继谢世,致使侗族芦笙传承后继乏人,处于濒危的边缘,亟须抢救保护。基于此,我们选择湖南通道侗族芦笙为研究对象,通过田野调查获取一手资料,运用音乐人类学的方法,结合文献史料及新的研究成果,力图对湖南通道侗族芦笙进行宏观动态、有机整体的理论与实践把握,旨在为保护、传承和弘扬好这一文化遗产尽绵薄之力。

本书是湖南师范大学非物质文化遗产保护与开发中心推出的"非物质文化遗产研究与保护丛书"之一。几年来,我一边查阅相关文献资料,一边深入实地调查访谈,深感通道侗族人民的热情和芦笙艺术的精妙。

在诸多学人、民间艺人以及文化工作者的大力支持下,书稿总算完成。当我为这本书稿画上句号之时,诸多感慨涌上心头。

 感谢热情、智慧的通道侗族人民,是你们坚守和传承着芦笙文化;感谢接受我们采访的芦笙手,是你们无偿的讲解和资料贡献,为我们理解侗族芦笙提供了便利;感谢书中引用的未曾谋面的专家学者,你们的成果为本文的写作提供了资料基础和方法借鉴;感谢为我们采访提供便利的通道侗族自治县文化局、文化馆、文化站的领导和工作人员,是你们的帮助才促成了我们采访的顺利进行;感谢苏州大学出版社的编辑为本书出版的辛勤奉献;感谢单位领导、同事以及家人的大力支持。

 由于通道侗族芦笙的历史渊源、文化内涵以及本体构成十分复杂,其保护、传承与发展,非一己之力,而是需要集结更多人士长期努力和付出。诚愿在多方的共同努力下,使通道侗族芦笙绽放出永恒的光彩。

<div style="text-align:right">朱咏北
2015 年 9 月</div>